U0039107

大展好書　好書大展
品嘗好書　冠群可期

棋藝學堂　2

傅寶勝　編著

品冠文化出版社

∠ 前 言

　　圍棋起源於中國，至今已有數千年的歷史。《淮南子》中就有「堯造圍棋，以教子丹朱」的記載。弈棋可以養心益智，是一種兼具娛樂性、挑戰性的智力活動。新中國成立後，圍棋成爲國家體育項目，每年都要舉辦全國性的比賽，各省區賽事不斷，圍棋水準提高很快，優秀棋手不斷湧現。

　　「圍棋是一項最具智慧的完美運動。」

　　陳毅元帥曾題詞：「紋枰對坐，從容談兵。研究棋藝，推陳出新。棋雖小道，品德最尊。中國棋藝，源遠根深。繼承發揚，專賴後昆，敬待能者，奪取冠軍。」

　　新世紀之初教育部體衛藝司和國家體育總局群體司聯合發佈《關於在學校開展「圍棋、國際象棋、象棋」三項棋類活動的通知》的〔2001〕7號文件。號召中、小學開展棋類教學活動。目前全國各地已有200多所中、小學校參加了全國棋類教學實驗課題的研究，棋類教學活動空前發展。棋類進課堂是素質教育的需要，是中、小學生身心發展的需要。

　　隨著棋類教學活動的廣泛開展，特別需要一套適合兒童、少年循序漸進、快速提高的教材。安徽科學技術出版社針對兒童、少年棋類教材的現狀，組織我

們編寫了這套既能使兒童、少年學好棋、下好棋，又能增強兒童、少年智力，激發兒童、少年遠大志向的棋類教材。先期出版象棋、圍棋兩類。每類分啓蒙篇、提高篇、比賽篇三冊。每冊安排 20 課時，包括課文、練習、總復習及解答。本套教材的特點是以分課時講授的形式編排，內容由淺入深，循序漸進，文字通俗易懂。授課老師可靈活掌握教學進度，佈置課後練習等。

　　三項棋類活動具有教育、競技、文化交流和娛樂功能，有利於青少年學生個性的塑造和美德的培養，有利於培養學生獨立解決問題的能力。由於時間倉促，書中難免有這樣或那樣的問題，衷心希望棋類教師、專家以及中、小學生指出不足，並提出寶貴建議。

<div align="right">編　者</div>

⌐目　錄

第1課　行棋的手法

　　圍棋的行棋手法很多，每下一步棋都有它一定的名稱，即圍棋術語。這裏把經常遇到的幾種基本行棋手法介紹如下：

　　圖1　這是星定石（以後介紹）中常見的棋形。此時黑❶長，也稱挺，很重要，防白在 1 位扳。棋諺云「棋長一頭，力大如牛」，講的就是這種情況。

　　圖2　圖中的黑❶是「立」。若黑走 A 位也是立，泛指由上向下的長。立是圍棋對殺中常用手段之一，透過立可以延長己方的氣數、破壞對方的眼位等，更有「金雞獨立」之妙，讓您忍俊不禁。（將在第 4 課介紹）

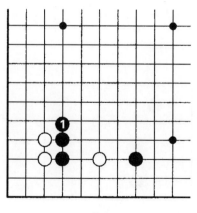

圖1

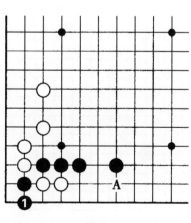

圖2

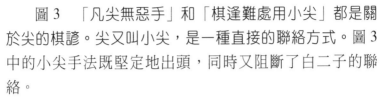

圖3 「凡尖無惡手」和「棋逢難處用小尖」都是關於尖的棋諺。尖又叫小尖，是一種直接的聯絡方式。圖3中的小尖手法既堅定地出頭，同時又阻斷了白二子的聯絡。

圖4 有一句棋諺叫「凡關無惡手」。跳又叫關，像圖4中的白①、③連跳向中腹出頭。

圖5 黑❶跳兩格叫大跳，也稱大關或二間跳。其步調雖快，但比不上用一間跳聯絡棋子來得密切，有利有弊。

圖6 小飛是常用的行棋手法之一，大多用於守角、圍空、飛攻和飛封等。圖6黑❶的小飛形成無憂角，這是一個守角的典型例子。

圖7 這是白棋點角的一個常見棋形。此時黑❶的走法叫飛封，把白棋封鎖在角內。黑❶小飛後，黑陣形成了大模樣，為今後取地奠定基礎。

圖3　　　　　　　　　圖4

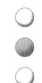

　　圖 8　跳有小跳和大跳，飛亦有大飛和小飛之分。圖 8
黑❶是大飛，意在守角。大飛比小飛步調快，但不如小飛
守角堅固。

圖 5

圖 6

圖 7

圖 8

圖9　制止對方向前繼續長出的著法稱「扳」，也叫「扳頭」。棋諺有「二子頭必扳」之說，圖9黑❶扳，白②反扳，黑❸再次扳，也稱連扳。

圖10　這是托退定石中白棋脫先的形。黑❶貼著白子下的手法，可統稱為「靠」，意在阻止白角向邊上發展，並構築自己的中腹勢力。

圖11　黑❶由上面靠住下面白一子，也叫「壓」，亦可稱為「靠壓」。這種行棋手法意在攻擊壓低白棋或取勢。

圖12　黑❶的行棋手法叫做「併」，因走得結實，故也叫「砸釘」。一般情況下，併在守角和圍邊空時經常出現。其特點是結實，但步調緩慢。

圖13　棋諺曰：「棋拐一頭，力大如牛。」圖13黑❶稱為曲，又稱「拐頭」。此時黑❶的曲既圍住角部大

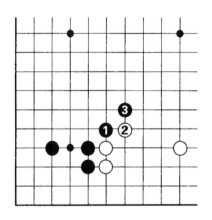

圖9

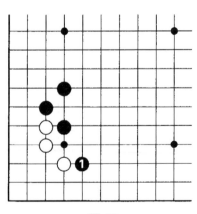

圖10

空，又和左邊黑🔺一子取得聯絡，至關重要。

圖 14　點的應用範圍較廣，大致有三層含義：①破壞對方的眼位，②試探應手，③窺視對方的中斷點。圖 14 的黑❶即為點，意在分斷白棋。

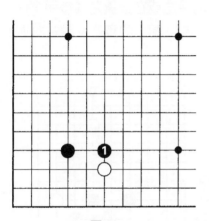

圖 11

圖 12

圖 13

圖 14

圖 15　這是白棋從左、右兩邊對黑掛角後所產生的定石。當黑❶遵循「兩邊同形下中間」的棋諺落子後，白棋怎麼辦？白②的這手棋，就叫「鎮」。白棋此時運用鎮的手法把黑空壓扁了。

圖 16　假如白棋不用鎮的手法或在這裏落了後手，一旦被黑❶跳補的話，下邊將成為立體化的實空。鎮在實戰中的妙用，由此可見一斑。

圖 15

圖 16

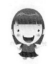

　　圖 17　在對方棋子底部走一著，使己方兩部分棋子（一般在三路線以下）取得聯絡，稱為「渡」。圖 17 黑❶飛，至❺飛渡成功，順利左右聯絡。

　　圖 18　下棋布子時要不疏不密，疏了易失去聯絡，密了術語叫「重複」。「立二拆三、立三拆四」是最有代表性的要訣，圖 18 黑❶就叫立二拆三。

圖 17　　　　　　　　　　圖 18

　　圖 19　黑❶夾攻白一子的方法，叫做一間低夾。下在 A 位叫二間高夾，下在 B 位叫做三間低夾。黑❶一間夾是夾擊中最嚴厲的手段。

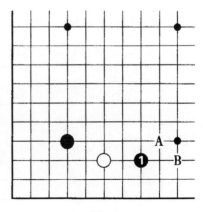

圖 19

圖20　佈局階段，雙方都想佔到的要點就叫「大場」。圖20黑❶就是雙方都想佔到的大場。黑❶與左下無憂角配合，勢力寬又廣；反之白勢大，黑勢就小了。

圖21　棋理要訣有「左右同形適其中」之說。圖21黑❶的下法就叫「分投」。白佔了兩角的星位叫「二連星」，如再佔到Ａ位叫「三連星」，那白勢就更大。為防止白勢過大，於是黑❶的分投恰到好處。以後白下Ｂ位大飛，黑可下Ｃ位拆二，白下Ｃ位大飛，黑可下Ｂ位拆二。

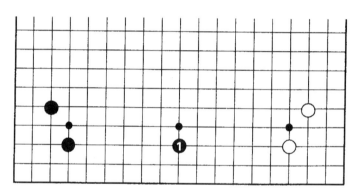

圖20

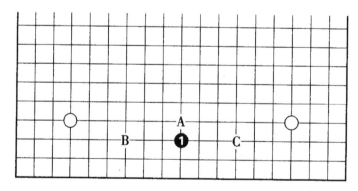

圖21

　　圖 22　「打入」是破壞對方地域的重要手段，在中盤戰鬥中經常採用。圖 22 黑❶的手法就是打入。白下邊勢力太大，黑❶勇敢地打入破白地，著法積極。

　　當然，沒有介紹的行棋手法還有很多，如斷、沖、接、雙、擋、虎、刺等。以後隨著內容的深入，讀者對行棋手法知識的瞭解一定會隨之增長。

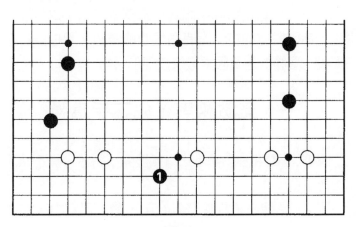

圖 22

「斷哪邊，吃哪邊」

　　棋解：吃住斷的這個子，就叫斷哪邊，吃哪邊，在佈局及中盤時常用，官子時則往往要用引申出來的反義。

第2課　　　　　殺　　氣

殺氣，是圍棋實戰中局的一項基本技巧，之所以產生對殺，皆因雙方的棋都沒有兩隻眼的緣故。黑白進行激烈的廝殺，獲勝的首要因素取決於氣的長短。

一、氣數相等，先下手爲強

圖1　黑●和白△都是三口氣展開了對殺，黑下一手棋應如何下？

圖2　黑❶必須趕快緊氣，至黑❸，黑殺白。在雙方氣數一樣多時，先下手為強。

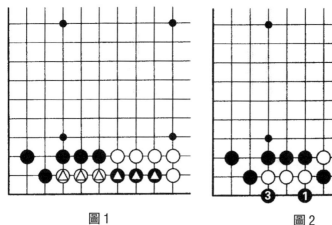

圖1　　　　　　　　　圖2

　　圖 3　黑▲六子和白△六子展開了對殺，黑有五口氣，白有四口氣，黑先應如何下？

　　圖 4　黑先不應在這裏緊氣，可在棋盤的重要部位下一手，待白①先動手時，至黑❻，仍是黑殺白，這叫「長氣殺短氣」。

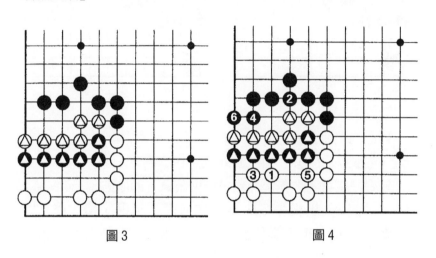

圖 3　　　　　　　　　　　　圖 4

二、先緊外氣，後緊公氣

　　圖 5　圖中三個黑子和五個白子殺氣。A、B 兩點既是黑棋的氣，也是白棋的氣，因而叫做「公氣」，而×處只是一方的氣，這就是「外氣」。現在白有三口外氣，黑有兩口外氣，雙方都有兩口公氣，怎樣緊氣呢？

　　圖 6　白①若先緊公氣，黑❷緊外氣，白③仍緊公氣，至黑❹，白棋被殺。為什麼白氣長反而被殺呢？原來光緊公氣是錯著。因它雖緊了對方一口氣，同時也縮短了

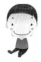

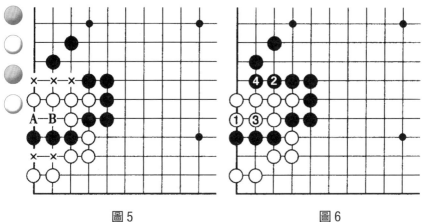

圖5 圖6

自己的一口氣。

圖7　白①、③先緊外氣，白⑤再緊公氣，黑差一氣被殺。這就是「先緊外氣，後緊公氣」的原則。

圖8　黑棋先下，結果如何呢？黑❶、❸、❺和白②、④雙方相互緊外氣，剩下的兩口公氣雙方都不敢下子，成為雙活。結果公氣幫了黑棋的忙。

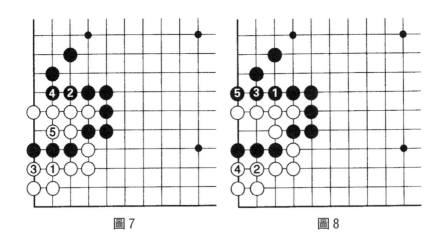

圖7 圖8

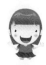

圖9　黑白對殺。雖然雙方外氣、公氣較多，但可馬上告訴你結果：黑先殺白，白先雙活。因為其對殺公式為：

殺方（黑方）氣數＝外氣＋1＝6＋1＝7

被殺方（白方）氣數＝外氣＋公氣＝4＋3＝7

對照上述公式對殺時，氣長者勝，氣短者敗，氣數相同則先走者勝。由公式計算出雙方皆為 7 氣，因黑先走，所以黑殺白。（注：公式僅適用於雙方無眼有公氣的對殺）

圖10　讓我們來驗證一下公式：黑❶、❸、❺、❼和白②、④、⑥、⑧都緊外氣，至黑❾、⓫緊公氣，黑快一氣殺白。至於白先下成雙活的走法，由同學們自行演練。

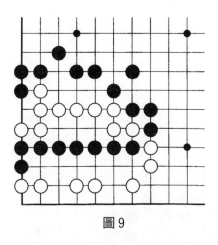

圖9

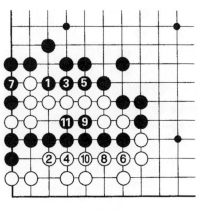

圖10

三、有眼殺無眼

圖 11　黑方有一隻眼，眼中的氣叫「內氣」。白方沒有眼。對殺時「公氣」屬於有眼的一方。為什麼呢？

圖 12　讓白先緊氣看看結果。白①、黑❷都緊外氣，白③只有緊公氣，黑❹仍緊外氣。因為黑有內氣，公氣就得由白棋緊，至此白棋因 A 位不入子而被殺。由此我們可得出這樣的結論：

有眼方的氣＝內氣＋外氣＋公氣

無眼方的氣＝外氣

棋諺：「有眼殺無眼」，這句話指殺氣時有眼方較有利。

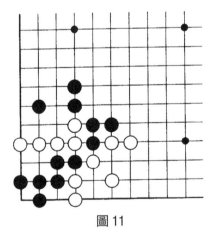

圖 11

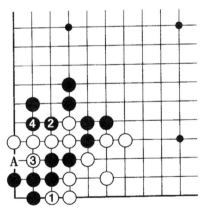

圖 12

圖 13　黑、白對殺，黑應如何下？

圖 14　黑❶先做眼即可殺白，否則會怎麼樣？

圖 15　黑❶做眼，白②緊氣，至黑❼，白 A 位已不入子，結果黑殺白。

圖 16　黑❶不做眼而緊氣，至白⑧結果只能雙活，而且還搭進去兩粒黑子。黑❸若走 4 位接兩子，則黑整塊棋

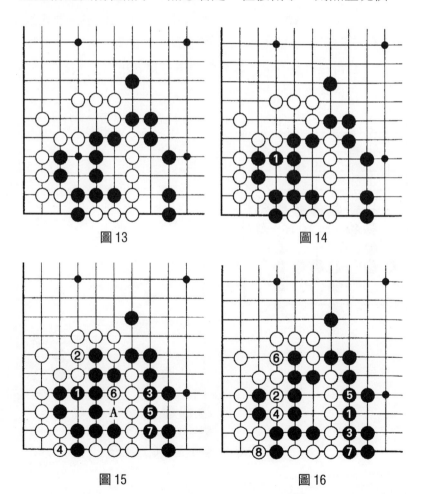

圖 13　　　　　　　圖 14

圖 15　　　　　　　圖 16

被殺，請同學們自己演練。

　　由前兩圖可見，對殺時做眼的重要性。

四、大眼殺小眼

　　圖 17　黑、白各有一隻眼，對殺時黑應如何下？

　　圖 18　黑❶緊公氣，白 A 位不入，無法緊氣，黑再於 3 位提白三子，結果黑勝。這就叫「大眼殺小眼」。其實黑不必再在這裏行棋，終局將白棋拿掉就可以了。

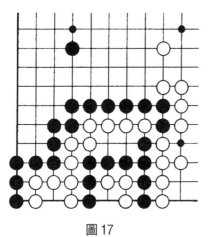

圖 17

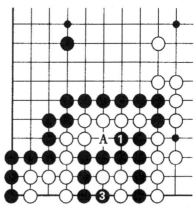

圖 18

圖 19　黑❶不能先提白三子。若黑❶提後，白②於◎位點，黑❸再緊氣已經來不及了，白④可在△位緊氣，黑❺只有於⊗位提白二子。

圖 20　白⑥再點進黑眼裏，結果成雙活。

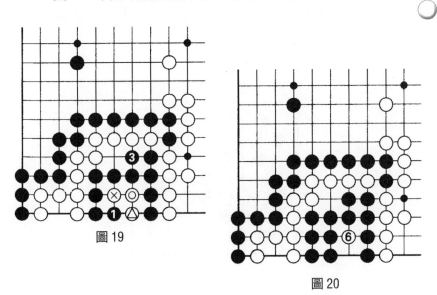

圖 19

圖 20

五、長氣殺有眼

根據「有眼殺無眼」的公式，我們知道有眼方的氣＝外氣＋內氣＋公氣，而無眼一方的氣只有外氣。但是無眼一方的外氣超過有眼一方的外氣、內氣和公氣總和時，就會形成「長氣殺有眼」。

圖 21　黑有內氣、外氣、公氣共五口,白有外氣五口,誰先下手誰為強。

圖 22　黑先❶、❸、❺、❼緊外氣,結果黑殺白。

圖 23　白先。白①緊外氣,黑❷緊外氣,白③在黑眼內緊氣,黑❹又緊外氣,白⑤緊公氣,至白⑦時則白殺黑。

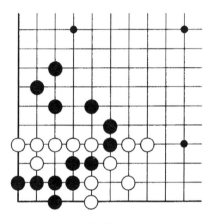

圖 21

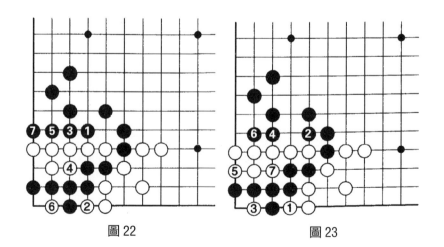

圖 22　　　　　　　圖 23

第3課　撲吃接不歸與倒脫靴

一、接不歸

圖1　黑❶打吃，白△三子接不歸。白有 A、B 兩個斷點，A 位接，黑則 B 位吃；B 位接，黑則 A 位吃，故稱「接不歸」。

圖2　黑❶打，白△三子接不歸。白棋的斷頭在哪裏？您看出來了吧！

由此可見，接不歸就是來不及連回去。凡屬接不歸棋形，都至少有兩個斷頭。

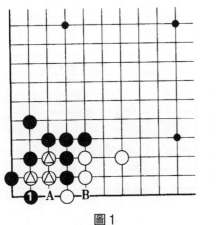

圖1

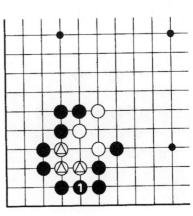

圖2

二、撲吃接不歸

撲的運用經常和接不歸緊密相連。「撲吃接不歸」，就是以撲的手法，使敵子接不歸達到吃其子的目的。

圖3　黑先，您能吃掉白△三子嗎？

圖4　黑❶緊氣，企圖下一步走 A 位吃白三子接不歸，但黑走❶後，白立即在 2 位粘上，以下黑 A，白 B，白安然無恙，黑失敗。

圖5　黑❶先撲正確，逼白②提。

圖6　撲過之後黑❸再打吃，使白形成接不歸。也就是由黑❶撲，讓白在 2 位多出一個子，白在這裏自撞一氣，這正是黑求之不得的，給吃接不歸創造了有利條件。白 A、B 兩點不能兼顧。

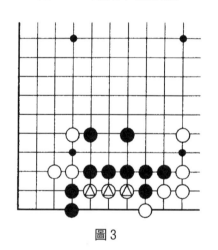

圖3

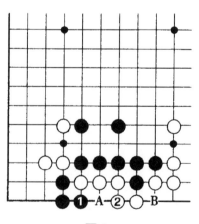

圖4

圖 7　黑△五子被圍無法逃出，能解救嗎？

圖 8　黑❶撲正確，迫白②提，黑再於 3 位打，白④
若於 1 位接，黑❺打吃，黑△五子得救。

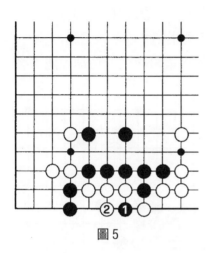

圖 5

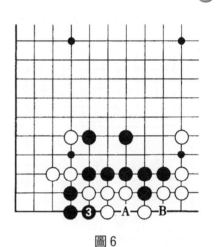

圖 6

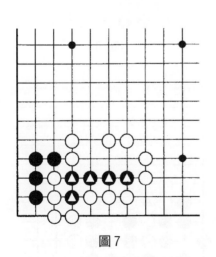

圖 7

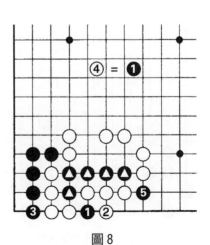

圖 8

圖9　黑⚫一子初看已經死掉，黑先，能運用撲的手段吃掉白△四子使黑⚫一子獲救嗎？

圖10　黑❶長，白②扳，黑❸撲妙手，白④只得提掉，黑❺打吃，白⑥於黑❸位接，黑❼再打，白棋被吃。

圖11　黑棋能救出右邊5個子嗎？

圖12　黑❶撲妙，白②提，這裏產生一個劫，黑不必

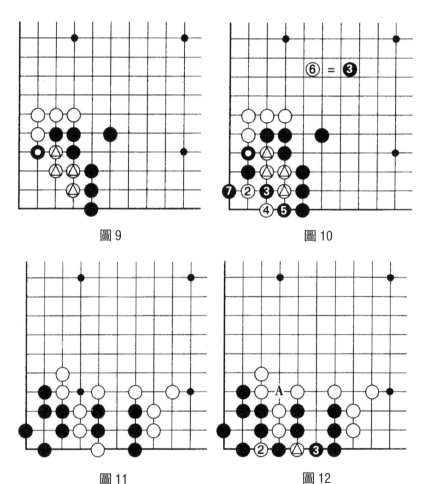

圖9　　　　　　　　圖10

圖11　　　　　　　　圖12

跟白打劫，只需黑❸再一打，白已成接不歸，白只能在 A 位連，黑再於 1 位提白②和白△兩子，黑五子獲救。

三、倒脫靴

　　主動送幾個棋子讓對方吃掉，然後再吃回對方一部分棋子，這種手段叫做「倒脫靴」。主要用於攻殺和死活棋之中，其變化雖較難但卻十分有趣。有人將「倒脫靴」比喻為「圍棋盤上的雜技」。

　　圖 13　黑棋只有一隻眼，但黑⚫三子已經跑不掉了，而白△兩子有兩口氣，黑先能活嗎？

　　圖 14　黑❶多送一子，妙。白②提後，黑❸再於 ⚫ 位吃住白三子，這種手法就叫「倒脫靴」。黑活棋。

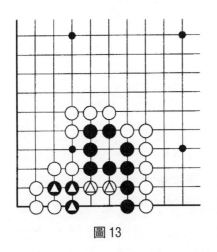

圖 13

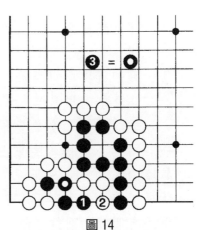

圖 14

圖 15　黑先，怎樣利用「倒脫靴」做成活棋呢？

圖 16　黑❶擋是最頑強的著法，白②破眼必然，黑❸再做眼，白④撲，黑❺提白兩子，白⑥再於 4 位撲，黑❼連正確，當白⑧於②位提黑四子時，黑已巧妙地做成「倒

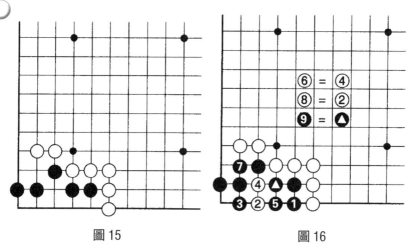

圖 15　　　　　　　　圖 16

《凡遇要處總訣》（清代施定庵）

「象眼莫穿，穿忌兩行」

棋解：「象眼莫穿，穿忌兩行」是一種基本手法，具體得失要視局勢而定。

「台象生根點勝托，矩形護斷虎輸飛」。

棋解：將「台象生根點勝托」和「矩形護斷虎輸飛」兩個不同內容的東西結合在一起，用初級水準者易懂的托和虎，來烘托較難些的點和飛，詞語形象、結構工整，有利於我們記住口訣。使讀者對這些基本手法有個較全面的了解。

脫靴」的形狀，這時黑❾於△位簡單地吃回兩個白子就活了。

　　一般地講，吃「倒脫靴」要做成「曲四」或「方四」的形狀才能成功。圖 14、圖 16 即是如此。

練　習　題

　　習題 1～2　黑先，如何下才能讓白△接不歸？

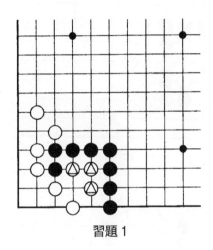

習題 1

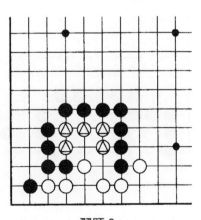

習題 2

習題 3～4　黑先，你能正確運用撲吃接不歸的手段嗎？

習題 5～6　黑先，你會運用「倒脫靴」的方法嗎？

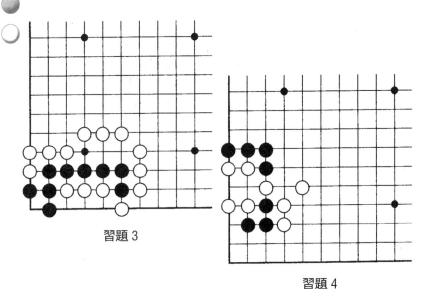

習題 3

習題 4

習題 5

習題 6

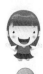

解　答

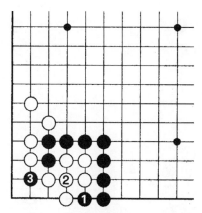

習題 1 解答

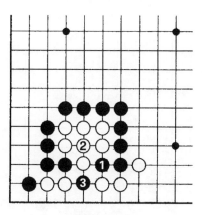

習題 2 解答

習題 3 解答

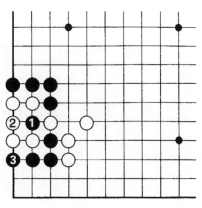

習題 4 解答

習題 5 黑❶打吃，白②反打吃，黑❸提白四子，白④於⚪位斷吃，白棋成活。

習題 6 黑❶立要做眼，白②破眼，黑❸再立要做眼，白④打吃，黑❺多送一子，妙。白⑥提後，黑❼再⚫位斷吃白三子。白⑧打吃，黑❾斷，白⑩提黑四子，黑⓫在⚪位斷吃白⑧、⑩兩子，活棋。

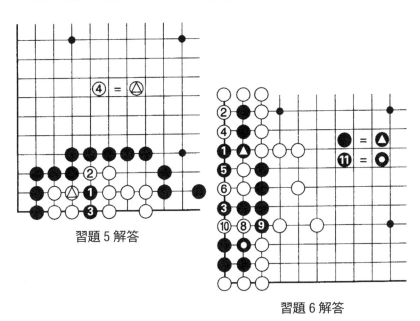

習題 5 解答

習題 6 解答

「二子頭必扳」

棋解：「二子頭」是指二子的軟頭，這種形是必扳的。此訣大多用在序盤和中盤階段，短兵相接時，除雪崩型外，其他場合一般是適用的。

立與金雞獨立

一、立

立，在圍棋中也是一種重要的手法，它在攻殺和死活問題中都有獨到之處，尤其在一線上的立，往往會產生意想不到的妙用。棋子由三路線向二路線或由二路線向一路線的直線方向走一步，這種走法稱為「立」。

圖1　黑先，能吃掉下邊的白△兩子嗎？

圖2　黑❶向下立，是唯一的好手，白②緊氣，到黑❸止，白兩子被殺。

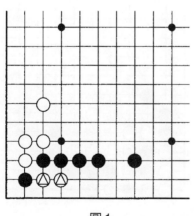

圖1

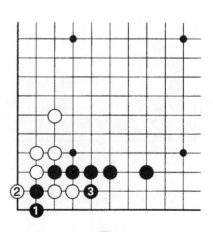

圖2

圖3　圖中黑▲三子有救嗎？黑先。

圖4　黑如於1位打吃，白②撲十分嚴厲，黑❸提，白④打吃，黑❺於2位接，白⑥打吃，黑被全部吃掉。

圖5　黑❶立妙極，白既不能撲也不能於a位入氣吃黑，白②連，黑a位也難確保自己的安全。

圖6　黑▲兩子有三口氣，白◎兩子也是三口氣，但黑不能直接在a位緊氣，因在緊白氣的同時，自己也撞緊了一口氣；黑先走b位也不行，白a位接上，黑失敗。黑先，怎樣走好呢？

圖7　黑❶立妙，白如②位接，黑❸位撲好棋，白④位提，黑❺位打，白⑥於3位接，黑❼斷吃白棋，黑成功。當黑❶立後，白如a位做活，黑❷位斷，快一氣殺白。

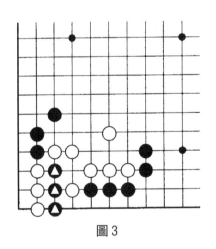

圖3

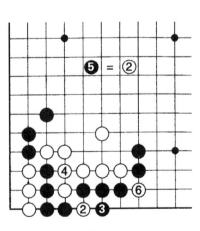

圖4

圖 8　這是立在死活棋中的作用的棋例。黑先，能殺白嗎？

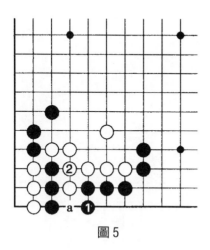

圖 5

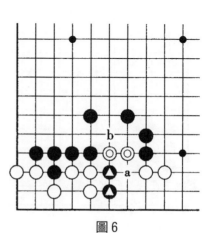

圖 6

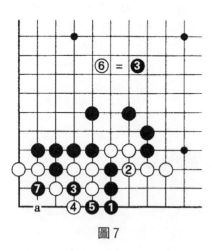

圖 7

圖 8

圖9　黑❶打吃，白②提，黑❸扳，白④做眼，白成活棋。

圖10　黑❶立下是正確的下法，白②打吃，黑❸也打吃，當白④提掉三個黑子之後是直三，黑再點眼，即殺白成功。

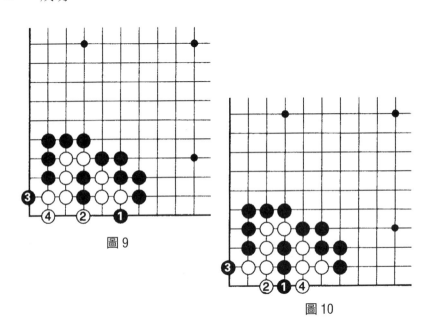

圖9

圖10

二、金雞獨立

「金雞獨立」是一種特殊的吃子方法，實戰中也常能見到。

一方的棋子立到一線邊上時，對方左右兩面都不能入氣使其只能等死的狀況，叫「金雞獨立」。

圖 11　白先，能否使黑左右兩邊不能緊氣？

圖 12　白①下立正解。黑兩面不能下子，而白卻可以在 a 位曲，所以這塊黑棋全部死掉。

圖 13　黑先，如何用「金雞獨立」殺死白棋？

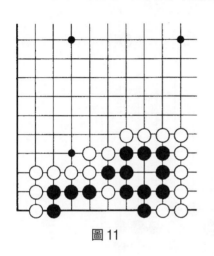

圖 11

圖 12

圖 13

圖14　黑❶先打，待白②粘後，黑❸再下立，呈金雞獨立狀，白 A、B 兩點皆不入子，白棋統統被殺。

圖15　這是需要運用「打」「挖」「撲」三種吃子技巧的金雞獨立圖。黑▲四子已無法逃脫，您能殺死白◎數子，把黑▲救出來嗎？

圖16　黑❶挖正確，白②位打，黑❸撲，妙手！白④

圖 14

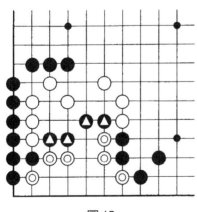

圖 15

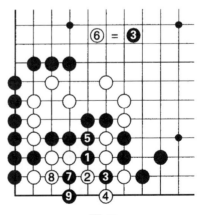

圖 16

只得提，黑❺接，白⑥走在 3 位，至黑❾立，白兩邊不入氣，成金雞獨立狀，黑勝。

練　習　題

習題 1　黑▲三子僅有兩氣，如可運用所學技巧，在與白棋的對殺中獲勝？

習題 2　黑先還能活棋嗎？

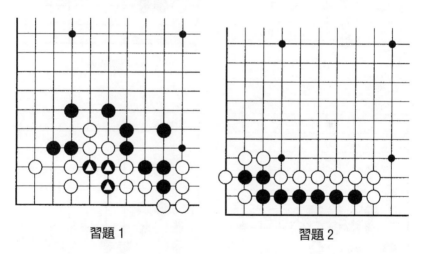

習題 1　　　　　　　　　　　習題 2

「高低配合得空多」

棋解：「高」一般指四路，「低」一般指三路，「高低配合得空多」往往是指三個子以上相互間的配合，以三路和四路高低配合是常形。在對局中運用極爲廣泛，熟悉之後，能幫助我們識別好形和壞形，培養第一感，但絕不可拘泥。

習題 3～6　黑能否用「金雞獨立」殺死白棋？

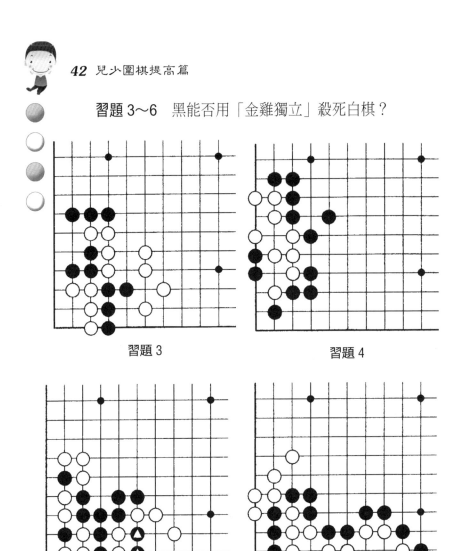

習題 3　　　　　　　　　習題 4

習題 5　　　　　　　　　習題 6

解　答

習題 1　黑❶立好手，準備吃白三子倒撲，白②只好

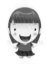

接，這樣黑達到了長氣目的，再於 3 位緊氣即可殺白。

習題 2　黑❶撲，3 立是正確下法，準備吃白角上兩子接不歸，白④連，黑❺立下成直四活棋。

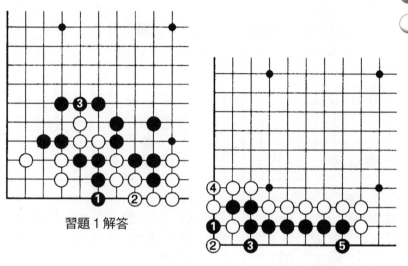

習題 1 解答

習題 2 解答

「分投有要領，左右皆有情」

棋解：分投，就是打入一子將敵陣分割開。這個子下在哪裏更好呢？就是要左右都有情況。打入一子左右都有拆二，這是對的，但僅指佈局初期。進入中盤，哪拍拆一、小飛、甚至托角能活，能轉換，這些都算「有情」，但一邊有情不行，必須「左右皆有情」。一邊有情，被對方補一手就沒事了。這是一條實用價值很高的要訣。對局中投子不當，被人攻擊，易成敗勢。

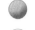

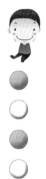

習題 3　黑❶立正確，白②擋，黑❸曲，白④緊氣，黑❺快一氣殺白。

習題 4　黑❶立妙，白②連，黑❸連，白④接，至黑❺白棋被殺。

習題 5　黑❶撲，白②提，黑❸打，白④若於 1 位接，黑❺立，妙，呈金雞獨立，白棋被殺。

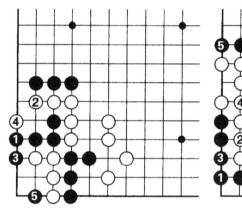

習題 3 解答　　　　　　習題 4 解答

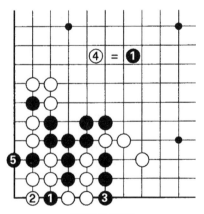

習題 5 解答

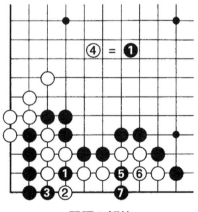

習題 6 解答

　　習題 6　黑❶撲至黑❼的金雞獨立，是兩種吃子技巧，置白棋於死地。

　　注意：運用「金雞獨立」的手段，一般是在對方的外氣撞緊後才適用。

劉仲甫一子解兩危

　　北宋國手劉仲甫，棋藝超群，同他對局的棋手個個折服。當時京都翰林院招考棋待詔，他欣然前往投考。路過錢塘時，下榻旅店，欲尋高手對局一試棋力，於是在旅店門前掛出橫幅：「江南劉仲甫奉饒天下棋先」，並擺出三萬兩銀子作為勝者獎品。翌日，當地高手約他在城北紫宵宮對局，以三百兩銀子為賭注，弈至五十餘手時，旁觀者看出執白的劉仲甫形勢不妙，下到百餘子時，觀眾齊曰：黑必勝無疑。劉說：「但以我看來，白只要走一著，即可勝十餘子。」眾人不信，劉便在大家不注目的地方下一子，雙方續弈，至收官結束，不出所料，白勝十三子，觀者讚嘆不已。

　　劉仲甫離錢塘去京都，考入翰林院當了棋待詔，稱霸棋壇 20 餘年，未逢敵手。其中與驪山老嫗對局，即可見其棋風之一斑。雙方廝殺至 69 手時，黑一著長出，令白上下兩塊棋難以兩全，看似必敗無疑，豈料白 70 頂，絕妙，一子解兩危，以後白又連施妙手，黑方立即崩潰，令人讚嘆！此譜一子解兩危的妙著流傳至今，被傳為佳話。

 滾打包收與脹牯牛

一、滾打包收

「滾打包收」是利用棄子的方法，結合撲、打、枷等手段，使對方的棋走成一團，達到緊對方的氣而殺之或走好自己、搞愚對方棋形的一種綜合性戰術手段。

圖1　如何用「滾打包收」吃掉白△數子？

圖2　黑❶撲妙，白②提，黑❸包打，白④於1位接，黑❺包打，白⑥連，至黑❼，白棋被征殺。

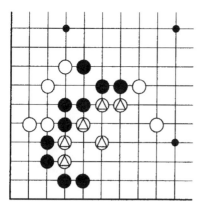

圖1

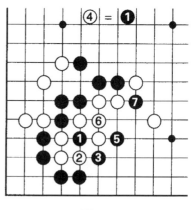

圖2

圖 3　白先，如何利用滾打包收，走好自己並把黑棋搞成愚形？

圖 4　白①枷準備吃黑兩子，黑❷如沖吃，白③棄子包打，是滾打包收的重要手法，黑❹提，白⑤繼續打吃，黑❻接回三子，白⑦長，結果黑棋 8 個子走成一團，子效特差，難以發揮作用。而白棋形狀完美、舒暢，大有發展。

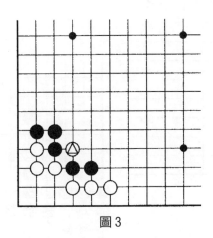

圖 3

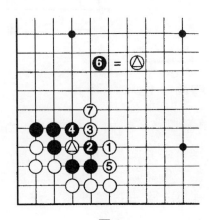

圖 4

　　圖5　黑角部⊙兩子只剩三口氣，白◎三子也是三口氣，黑⊙兩子還能活命嗎？

　　圖6　黑❶緊氣，白②打吃，黑❸不接而在一路線上反打，好棋！白④提，黑❺再滾打，白⑥接，黑❼打吃至黑⓭全殲白棋。

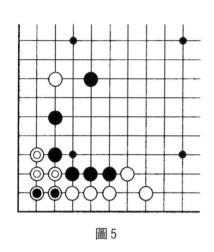

圖5

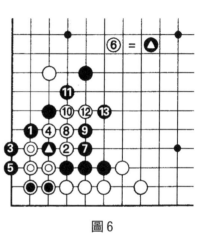

⑥ = ▲

圖6

「莫壓四路，休爬二路」

　　棋解：莫壓四路，說的是對方四路上的子，不要連壓，因為這樣壓是會吃虧的；休爬二路，就是不要在二路上連著爬，俗語說：「七子沿邊活也輸。」此訣只限於佈局時用，中盤以後就不一樣了，更不必說是收官。

圖 7　白中央八子被包圍，白怎樣脫險？

圖 8　白①、③、⑤是滾打包收的手段，黑❻如仍接回三子，白⑦將黑九子全殲。

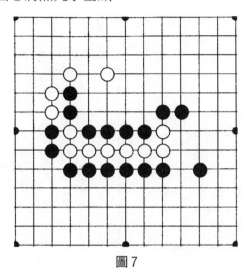

圖 7

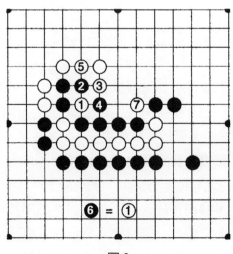

❻＝①

圖 8

　　圖9　怎樣利用即將死去的黑⊙四子，運用滾打包收的手段，將白棋搞成愚形呢？

　　圖10　黑❶至黑❼是漂亮的滾打，至黑❾後，黑方棋形舒展，白方走成愚形，黑方利用滾打獲得成功。

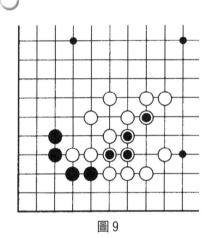

圖9

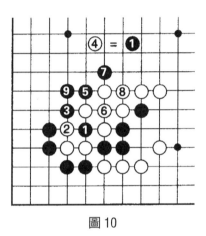

圖10

二、脹牯牛

　　當對方在本方眼裏點眼以後，為了防止被聚殺，在對方虎口裏走一子，然後再打吃，使對方無法團眼，將其脹死，叫做脹牯牛，又稱「脹死牛」。

　　圖11　黑棋眼裏三個白⊙子，將要團成方四，聚殺黑棋。黑走a位或b位都將失敗，怎麼辦？

　　圖12　黑❶撲正確，白②提（白②如不提，黑於3位提白三個子後成活），黑再於3位打吃，白不能團成刀把五聚殺，黑活。此種活棋的手段即為「脹牯牛」。

　　圖 13　　是白棋有兩口外氣的角上扳六，黑先，結果如何？

　　圖 14　　黑❶點，白②頂，黑❸長，白④撲，黑❺提，白⑥打，成「脹牯牛」，白棋活。

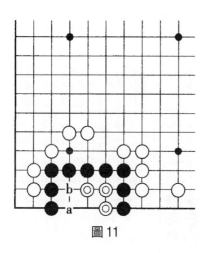

圖 11

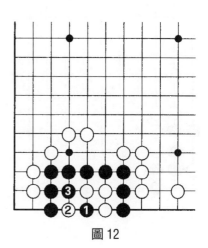

圖 12

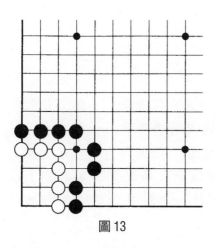

圖 13

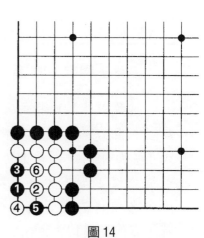

圖 14

圖 15　黑棋是角上的曲四，並有兩口外氣，您能用「脹牯牛」的方法活棋嗎？

圖 16　黑❶撲，正著，白②提（否則黑於 3 位提白一子立刻成活），黑❸打。成「脹牯牛」，黑棋活。

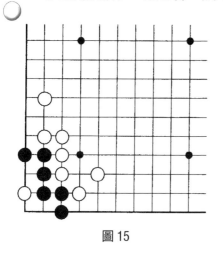

圖 15

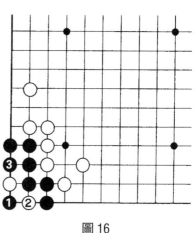

圖 16

「多子圍空方勝扁」

棋解：這裏所指的「方」是指方空，「扁」是指扁空。但必須注意，方空必須連邊帶角，這個方空就大了。如果有一個角的方空和有兩個角的扁空，大家都連著邊，那方大些就難說了。所以方與扁相比對時，必須角的數目是相同的，也就是說各有一個角時，方的比扁的大。

練　習　題

習題1～4　黑先，運用滾打包收獲益。

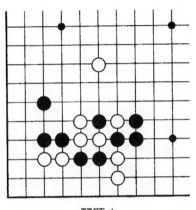

習題 1

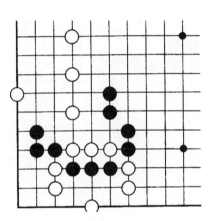

習題 2

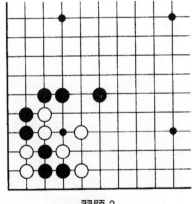

習題 3

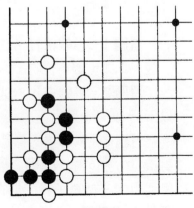

習題 4

習題5～6 黑先，請用「脹牯牛」的方法活棋。

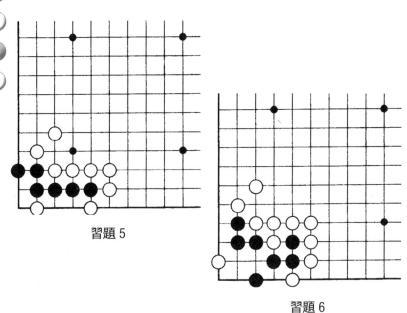

習題 5

習題 6

解 答

習題1 黑❶滾打，白②提，黑❸再打吃，白④連成一團，下面黑❺再打吃，即可征吃白棋。

習題2 黑❶挖，白②打吃，黑不連而在 3 位滾打，以下至 19 可全殲白棋。

習題3 黑❶撲，白②提，黑❸滾打，白④連，黑❺再滾打，白⑥連，黑❼、❾緊氣，逼白⑧、⑩提黑三子。黑利用⊙三個棄子將棋走成好形，並將白棋包打封鎖，大獲成功。

習題 4　黑❶打吃，白②連，黑❸再打吃，妙！白④
提，黑❺包打，白⑥連成一團，至黑❼全殲白棋。

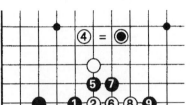

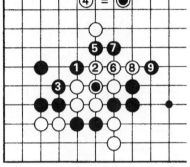

習題 1 解答

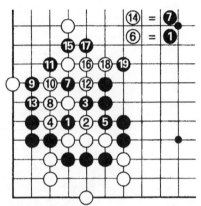

習題 2 解答

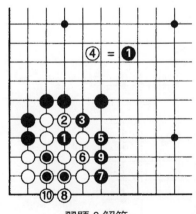

習題 3 解答

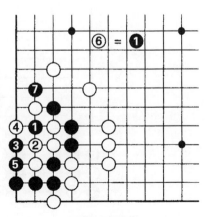

習題 4 解答

習題5 黑❶撲正確，逼白②提，黑❸打吃，做成「脹牯牛」活棋。

習題6 黑❶團眼，白②接準備破眼，黑❸撲，白④提，黑❺吃「脹牯牛」，活棋。

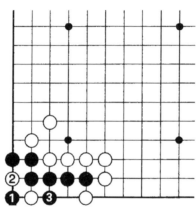

習題 5 解答

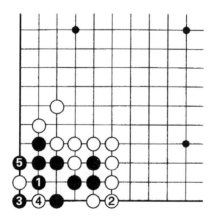

習題 6 解答

「兩打同情不打，後先有變湏敲」

棋解：「兩打同情不打」，是說左右兩方面都可以打吃的時候，就應當保留，如圖一所示：圖中白方有 A、B 兩處可打，應保留變化，而在 1 位扳。

如圖二所示：現在黑在 2 位打的用處不大，如果單走 3 位，白可能在 1 位粘，所以黑❶先打是正著，這就是「後先有變須敲」，敲和打是一樣的。

「兩打同情不打，後先有變須敲」適用範圍較廣，從定石、佈局到中盤都能遇到，但是要注意分清「同情」和「有變」兩種不同情況。另外還要注意在進入收官後，就要及時把棋走完。

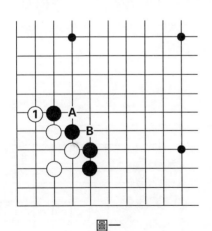

圖一

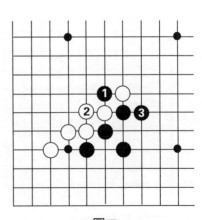

圖二

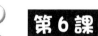

挖吃與龜不出頭

一、挖

在對方兩子連線中間投子的手段叫做「挖」，是一種吃子的技巧，往往會給攻擊和殲滅對方的棋創造條件。

圖1　角上三個黑⊙子，可以利用白棋的缺陷逃出來嗎？

圖2　黑❶挖是吃子的技巧，以下白②打吃，黑❸打吃，白④如接，黑❺叫吃，白接不歸。白若在 a 位接，黑在 b 位全殲白棋。黑⊙三子獲救。

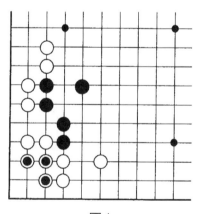

圖1

圖2

　　圖 3　黑怎樣救出角上的兩個子？如簡單地下 A 位，則白 B 位連，黑失敗。

　　圖 4　黑❶挖是關鍵，白②只能在一路線打吃，黑❸連的同時打吃白兩子，以下白如頑抗在 4 位接，黑❺撲，至黑❾把白全部吃光，黑角部兩子安然得救。

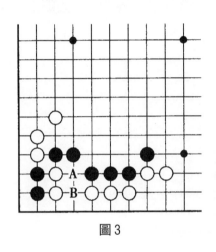

圖 3

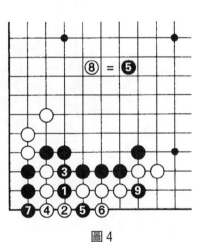

圖 4

「立二拆三、立三拆四」

　　棋解：下棋時布子要不疏不密，密了，術語叫重複；疏了，彼此間會失去聯繫，自然容易被敵方所乘。怎樣算不疏不密呢？有很多很多的定型，「立二拆三、立三拆四」是其中最簡單也是最有代表性的。

圖5　白棋角部有隻鐵眼，黑先，能殺白嗎？

圖6　黑❶挖擊中白棋要害，白②吃住黑❶一子，這時黑在3位打吃，白④只能提，黑❺打吃破眼，黑殺白成功。

圖7　黑◉五個子已無法活棋，只有吃掉白◎三個子才能成活。黑如a位沖，白b位連，則黑棋失敗。怎麼辦？

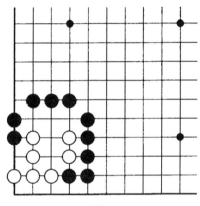

圖5

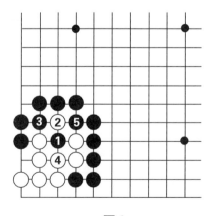

圖6

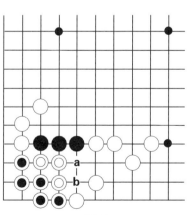

圖7

　　圖 8　黑❶挖正確，白②位打吃，黑❸接上，白不得在 b 位接，否則黑 a 位斷吃，黑大獲成功。

　　圖 6、圖 8 皆為挖在死活棋中的妙用。

　　圖 9　黑棋能利用挖吃的技巧成活嗎？

　　圖 10　黑❶挖，白②打吃，黑❸可吃白兩子倒撲，即成活棋。

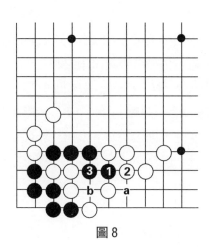

圖 8

圖 9　　　　　　　　　　　　圖 10

二、龜不出頭

圖 11　黑⊙三子有三口氣，白◎兩子各有四口氣。黑⊙三子想逃走，只有吃掉白△三子。黑下 a 位錯誤，白 b 位接上或白走 c 位雙上，黑失敗。

圖 12　黑❶挖正解，白②打吃，黑❸反打，妙！白④提一子，黑❺再打，白成接不歸，黑成功。被吃白棋好像一隻縮頭的烏龜，俗稱「烏龜不出頭」。

圖 13　白先，有好手段吃黑⊙四子嗎？

圖 14　白①挖，黑❷打吃，白③卡吃，黑被倒撲。以下黑若 a 位頑抗提，則白於 1 位倒撲黑六個子。

讓我們再看一個棋例，分析究竟挖在裏面起到了什麼作用？

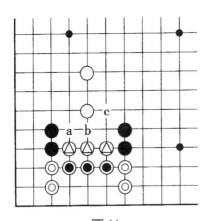

圖 11

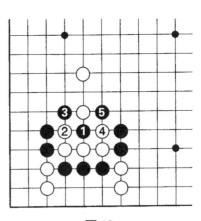

圖 12

　　圖 15　　白棋棋形較為單薄，黑應採取什麼手段攻擊白方呢？黑若在 a 位沖，白 b 位接上，黑失敗。

　　圖 16　　黑❶採取挖的手段正確。白②打吃，黑❸接後，出現了白④、黑❺兩個斷點，黑棋必得其一。白④，黑❺，黑成功。

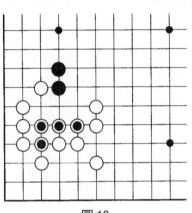

圖 13

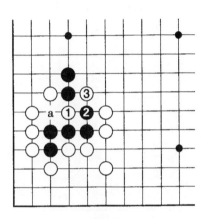

圖 14

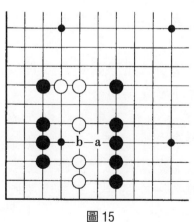

圖 15

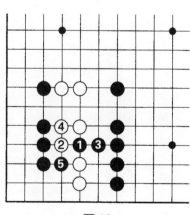

圖 16

綜上所述，挖的作用有三種：

（1）利用「挖」的手段來分斷對方，達到各個擊破的目的；

（2）透過「挖」可以縮短對方的氣數，達到置敵方於死地的目的；

（3）利用「挖」的手段破壞對方的眼位，殺掉對方的弱棋。

王積薪一子解雙征

唐代國手王積薪戰勝當時國手馮汪之後，名聲大振，被召入翰林院做唐玄宗的棋待詔，官封九品。在皇宮中陪皇帝和親王們下棋。

天寶十五年，因安祿山造反，王積薪逃往四川，途中借宿農婦之家，得真傳「鄧艾開蜀勢」，隨之棋藝更進。後來執黑與人對弈，有兩塊棋將被白方征殺，只見王積薪用 43 著一步神手，創造了一子解雙征的奇妙著法，局勢頓然改觀，直至獲勝，由此看出王積薪不同凡響的棋藝。此譜完好地保存在宋李逸民所著的《忘憂清樂集》中，流傳至今。

練 習 題

習題 1～6 黑先，結果如何？

習題 1 黑⊙子與白△對殺，黑棋如何緊氣？

習題 2 黑棋如何破掉白棋眼位？

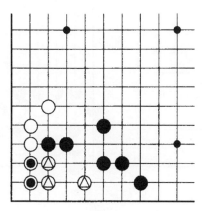

習題 1

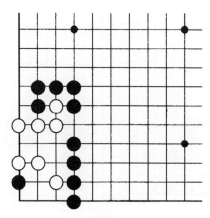

習題 2

習題3　黑▲子與白△子對殺，黑如何緊氣？

習題4　黑如何破眼殺白？第一著是關鍵。

習題5　黑⊙五子與白△四子對殺，黑怎樣走？

習題6　只有吃住兩個白△子，才能活棋。

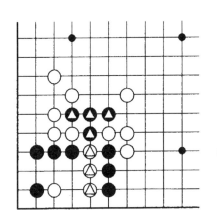

習題 3

習題 4

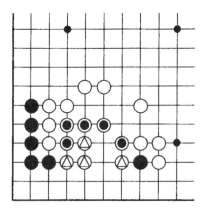

習題 5

習題 6

解　答

　　習題 1　黑❶挖，白②打，黑❸緊氣，至黑❼跳，白棋被殺。

　　習題 2　黑❶挖正著，白②打，黑❸尖，白④阻渡，黑❺再打吃，白棋被殺。

　　習題 3　黑❶挖，白②打，黑❸打，白④提，至黑❼立，白棋被殺。

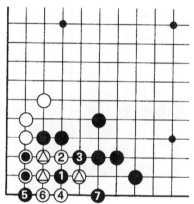

習題 1 解答

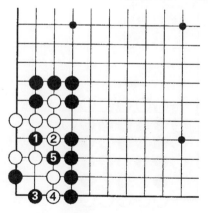

習題 2 解答

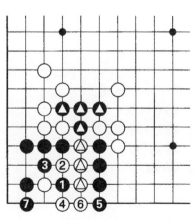

習題 3 解答

習題4　黑❶挖正著，白②打，黑❸反打妙，白④提黑兩子，黑❺再長，破眼，白棋被殺。

習題5　黑❶挖打白△一子，妙！白②長，黑❸扳，白④長，黑❺立，白⑥打吃，黑❼接，同時叫吃白四子，白⑧連，黑❾打，白⑩接，黑⓫打吃，白棋被全殲。

習題6　黑❶挖正確。白②打，黑❸提，白④提，黑❺再提，兩眼做活。

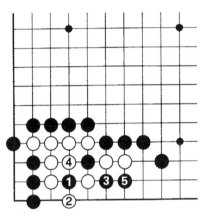

習題 4 解答

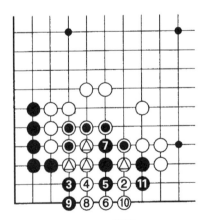

習題 5 解答

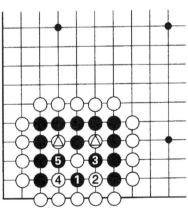

習題 6 解答

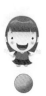

第 7 課 連接與分斷

　　圍棋有兩條著名的棋諺：「龍長一丈，無眼也活」、「棋逢斷處生」。前者的意思是：只要你的棋連接很長，對方就不容易吃了，即使「沒有眼也可以活」。連接起來的棋子，力量就加強了，進攻防守皆有利。後者的意思是：「棋不斷，事不亂」。強調分斷是進攻的重要手段之一，棋子被斷開易遭對方攻殺。因此巧妙地運用連接與分斷的手法，可以使危難之子虎口餘生，也可以出其不意地殲滅敵子。

　　連接的方式有多種，本課介紹常見形的連接。

一、直接連接

　　圖 1　黑❶直接連上，叫粘。粘是最堅實的連接方法。

圖1

　　圖2　黑❶還可以虎，A、B 位是虎口，白子放不進來。虎的連接法雖不如粘結實，例如以後白若 a、b 位刺，黑還得在 A、B 位接，但黑❶虎棋形比粘較生動。有時候用粘合適，有時候用虎適宜。請看圖 3 和圖 4。

　　圖3　黑❶粘雖堅實，但子效不充分，同時將來白於 a 位收官是先手。（收官問題以後介紹）

　　圖4　黑❶虎補棋形舒展，同時以後白於 a 位收官，黑 b 位打吃，白是後手。所以在這黑虎比粘強。

　　圖5　當白△長時，黑❶雙是正確的連接下法，既保證連接，又擴大角地。

　　圖6　此時的黑❶虎十分巧妙，既保證了黑⊙兩子與角部的聯絡，又阻止了白△一子向角部的進攻，著法緊湊。

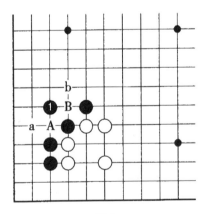

圖2

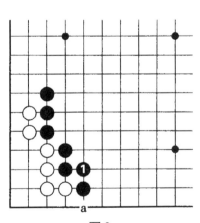

圖3

　　圖 7　　黑❶粘後，其形像一根棒子，故稱棒接。使用棒接的連接方法雖然牢固，但要靈活運用，否則會成為低效率的下法。

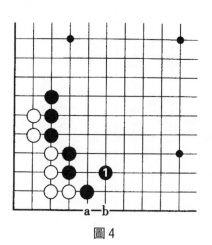

圖 4

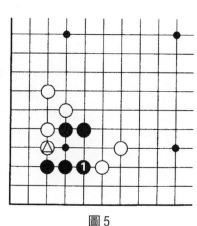

圖 5

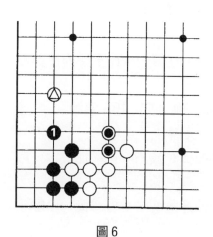

圖 6

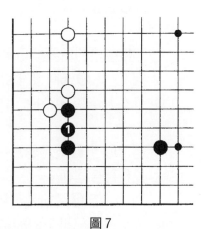

圖 7

圖 8　小尖也是一種直接連接的方法。本圖黑❶用小尖把角部和中腹黑棋緊密地連在一起。

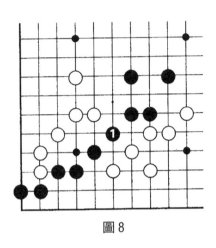

圖 8

二、間接連接

間接連接有時不那麼明顯，在實戰中比直接連接更顯重要。

間接連接的重要技巧是飛、跳、夾、托、渡等。

圖 9　黑❶飛間接補斷，又圍住了角地，一子兩用。白若◎位沖，黑◉位曲，白如 A 位硬斷，則被征殺，一目了然。

圖 10　黑❶飛過是常用的連通著法，白②接，黑❸渡過，黑棋確保連通。

圖 11　黑❶跳補是正解，既補斷即間接連接，還分斷白△子與白角部棋子的聯絡，一子兩用。白若試圖分斷黑

棋走a位，則黑b，白c，黑d，白e，黑f，留有A位的斷點，白不能硬斷，否則被征殺，白失敗。

　　圖12　黑❶跳，白②沖，黑❸渡，白④沖，黑❺退，以下至黑❼，黑棋確保連通。

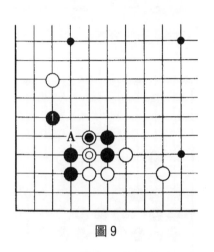

圖9

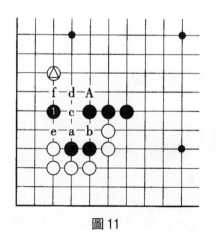

圖11

圖10

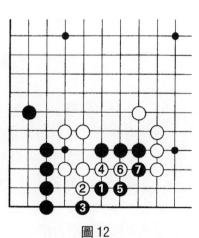

圖12

　　圖 13　　黑❶夾，妙，伏 2 位虎口打吃白△一子，白②只得接，黑❸從一路線渡過。

　　圖 14　　黑❶托是常用的連通手法（在邊角範圍內，在對方子的下面下一子就叫「托」，以下至黑❼。黑不但順利托過，而且還吃白四個子。

　　分斷的方法很多，本課介紹常見形的分斷。

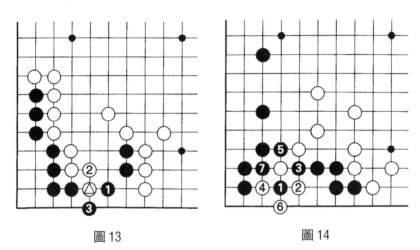

圖 13　　　　　　　　　　圖 14

一、扳斷與尖斷

　　圖 15　　黑❶扳下是正解。白如在 A 位斷，黑可於 B 位門吃白三子。白只能下 2 位，黑❸再扳關鍵，白 A 位不能入，黑棋分斷成功，白角部被殺。

　　圖 16　　黑❶尖巧妙，這樣產生了兩個斷點，白棋不能兩全，黑棋分斷成功。黑如簡單地在 2 位沖，白於 a 位擋住，黑無法分斷白棋。

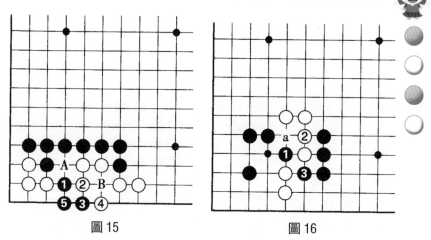

圖 15　　　　　　　　　　圖 16

二、挖斷與跨斷

圖 17　黑❶挖是常用的分斷方法，白②打吃，黑❸長，這樣產生了 4 位和 5 位的兩個斷點，白棋不能兩全，黑分斷成功。

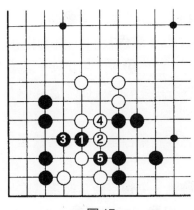

圖 17

圖 18　黑❶跨斷正解，白②扳反抗，黑 3 位斷，妙！此著稱為「相思斷」，白◎兩子無法逃脫。白如 4 位打吃黑❸一子，黑❺擠吃，白棋接不歸，黑成功。

圖 18 黑若簡單地在 7 位打吃，則白於 5 位接，黑於 1 位扳，白 2 位反扳，黑則無計可施而告敗。

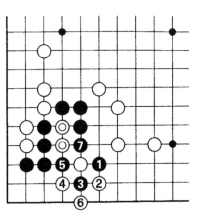

圖18

三、沖斷與扭斷

圖 19　黑❶沖，白②擋，黑❸斷，至黑❺反打，白角部◎兩子被吃掉，黑如想吃外邊一子，黑❶沖後，可在 5 位斷。

圖 20　黑❶沖，白②擋，黑❸斷好棋，白④打吃後，黑❺立，白⑥打叫，黑❼反打，白⑧提後，黑❾於 3 位撲，白⑩走 5 位，至黑⓫接，黑棋快一氣殺白。這種利用沖斷、棄子的方法殺死對方，叫「吃秤砣」（將在第 9 課詳細介紹）。

圖 21　黑怎樣利用白棋形薄弱的缺陷，突破白棋防線呢？

圖 22　黑❶跳、黑❸扭斷是發起進攻、挑起戰端的手段。白④打吃，黑❺反打至黑❼即可分斷並突破白棋防

地。又如白④改在 7 位打吃，則黑就在 A 位反打，也能突破白地。

　　本課的練習題，因篇幅所限，放在總復習裏。

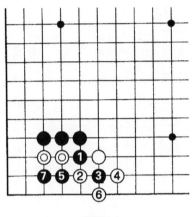

圖 19

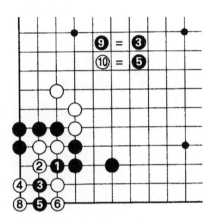

圖 20

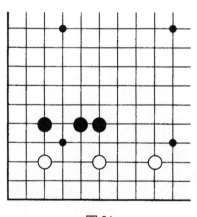

圖 21

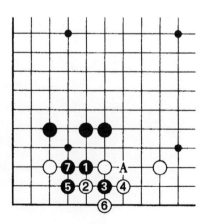

圖 22

軍師劉基下棋救主

劉基又稱劉伯溫，是明朝開國皇帝朱元璋的軍師，他神機妙算，精明過人。

一天深夜，朱元璋剛睡覺，劉基卻來拜訪，士兵看是軍師來了不敢阻攔。劉基笑嘻嘻地說：「我棋癮來了，睡不著覺，想和主公下盤棋。」兩人正在下棋，突然外面大亂，小兵報告，說糧倉失火。朱元璋說：「我這條大龍馬上就可以做活了，棋下完我再來處理，先派個人去吧。」少頃朱元璋大笑：「我大龍已做活，你輸定了！」正好此時小兵報告：「派去的人被刺殺了。」劉基說：「我夜觀天象，發現主公今晚有一劫，特意拉你下棋，阻止你出營。」

最後劉基終於憑智慧，幫助朱元璋一統天下，開創了大明朝。民間有很多傳說，甚至把劉基當做神一樣傳頌。

<table>
<tr><td>**第8課**</td><td rowspan="1"></td></tr>
</table>

第8課　尖的運用與手筋

一、尖

「棋逢難處用小尖」「凡尖無惡手」等圍棋諺語都是描述「尖」在對局中的作用非常重要。

圖1　角上黑△子與白◎三子對殺，黑❶尖是常用的好手段，白若2位打，至黑❾，白棋被殺。

圖2　黑❶不尖而直接緊氣，由於白有②、④、⑥、⑧的做劫手段，黑棋即失敗，

由圖1、圖2可以看出，尖可淨殺，直接緊氣則變成

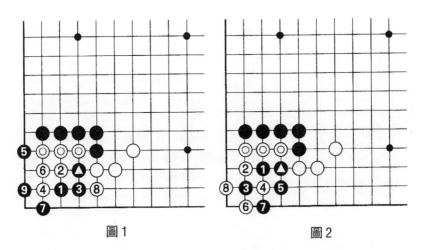

圖1　　　　　　　　　圖2

劫殺，熟優熟劣，一目了然。

圖3　黑▲四子與白◎四子對殺，黑❶尖是要點，進行至黑❺快一氣殺白。

圖4　黑❶如改在本圖1位打，進行到白⑥，A、B兩點黑不入子，結果白吃黑。

圖5　黑先，黑▲子能否與左下角聯絡？

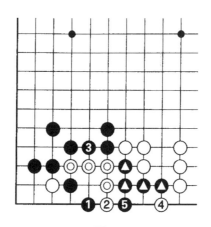

圖3

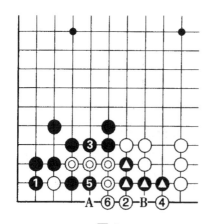

圖4

圖5

圖 6　黑❶尖是聯絡的好手，當白②沖時，黑❸擋，黑⚫子獲救。

圖 7　星位上的黑子，正遭到白子在左邊和下邊同時小飛掛，白棋這種掛法叫「雙飛燕」。此時，黑❶尖出既分割白棋，又競向中腹，是要著。

圖 8　黑❶、❸、❺是最差的下法，被譽為經典的俗

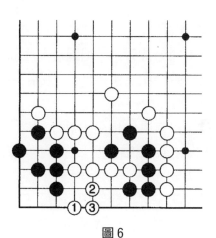

圖 6

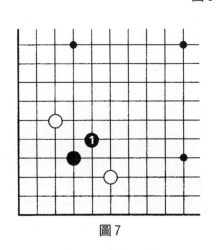

圖 7

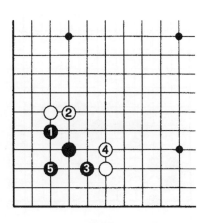

圖 8

手。因為會幫白②、④補強，而自己後手在角上活得很小，非常難受。

圖1至圖4是「尖」在對殺中的運用，圖5至圖8則是「尖」在聯絡、分割中的作用。

二、手　筋

在實戰中弈出緊要的一手或幾手棋，既巧妙又出人意料，而且達到了非常好的效果，可稱之為手筋。

圖1　在收官戰鬥中，黑先，有搜割白棋的手筋，你想想看？

圖2　黑❶在白棋腹中頂是手筋，白②若隨手阻渡，則黑❸欲斷，白④接，黑❺打吃，白⑥提，當黑❼接時，白因氣短被殺而失敗。

圖3　為正解圖。當黑❶空頂，白②只能下立阻渡，然後黑脫先他投，白需在空內 A 或 B 點補一手，才能收到

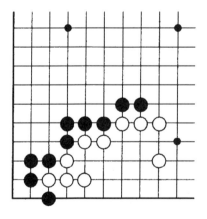

圖1

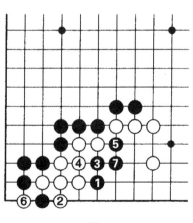

圖2

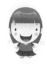

C 位的官子。

　　圖 4　角部黑兩子和白三子處於對殺狀，是魚死還是
網破？現輪黑棋走，應該怎樣下？

　　圖 5　黑❶扳收氣，白②擋，黑❸打吃，白④提，黑
❺長，至白⑥長後，有了 A 位倒撲，黑只得於 A 位粘一
手，結果白快一氣殺黑。

圖 3

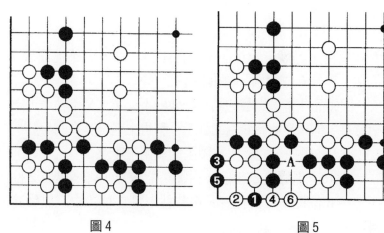

圖 4　　　　　　　　　　　圖 5

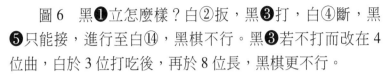

圖6　黑❶立怎麼樣？白②扳，黑❸打，白④斷，黑❺只能接，進行至白⑭，黑棋不行。黑❸若不打而改在4位曲，白於3位打吃後，再於8位長，黑棋更不行。

圖7　難道黑棋就沒有其他辦法了嗎？有。黑❶透點是手筋，妙！白②若擋下，黑於❸、❺一路扳粘，白因氣短而被殺。

圖8　白②若扳，則黑❸打，白④斷，黑❺粘後，白

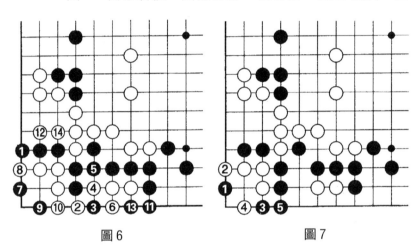

圖6　　　　　　　　圖7

⑥若擋下，黑❼只需提一子，白不行；白⑥若不擋而於7位粘，黑於6位渡過，白棋亦不行。

回頭品味本例黑❶的點，好像既不緊氣，又不粘邊，出乎意料，但確是此時殺白的好手，稱得上名符其實的手筋。

圖9　黑先，能救出被圍困的黑兩子嗎？

圖10　黑❶立是手筋，白②只能自補，否則黑於2位撲，白B位提，黑C位打，白若粘，黑A位殺白。黑❸渡過。

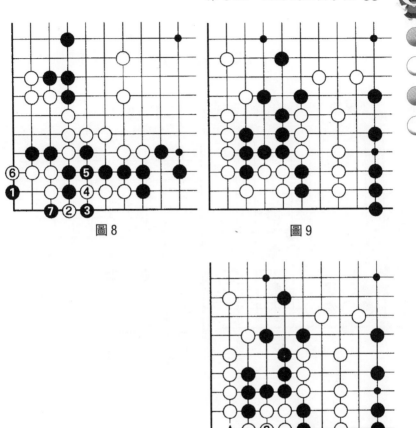

圖8　　　　　　　　圖9

圖10

「壓強不壓弱」

　　棋解：「壓強不壓弱」是指雙飛燕定石而言，要壓對方強的一邊，不要壓弱的一邊。引申到全盤；對方強的棋可採用壓的辦法，使它再加強亦無妨；如果是對方的弱子，就不要去壓，一壓之下，易被對方走好（角上定石除外）。引申出來的這層意思，是要訣的精髓。

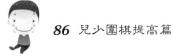

練 習 題

習題 1～2　黑先，能否正確運用尖的手段？

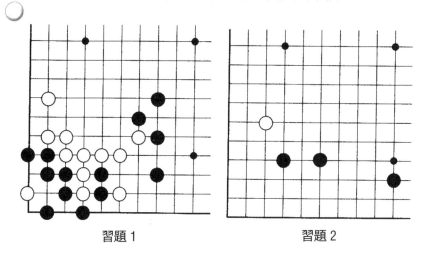

習題 1　　　　　　　　　習題 2

習題 3～6　黑先，能否正確運用手筋？

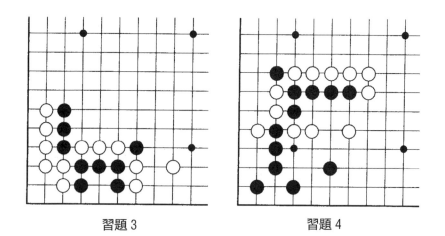

習題 3　　　　　　　　　習題 4

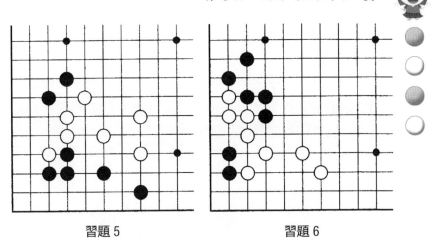

習題 5　　　　　　　　　習題 6

解　答

習題 1　黑❶尖是手筋，白②打吃時，黑❸一路渡過。以下白 A 位雖可提兩子，但黑於❹位反提一子打二還一，黑角部獨眼棋順利得救。

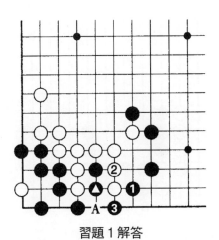

習題 1 解答

　　習題2　黑❶先尖，待白②長後，黑❸再進行夾攻。
黑❶尖攻守兼備。

　　習題3　黑❶長是手筋，白若 A 位跳，則吃白龜不出
頭；白若 B 位緊氣，則黑 C 位打吃，成有眼殺無眼，白都
不行，同學們可自己試一試。

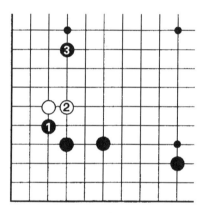

習題 2 解答

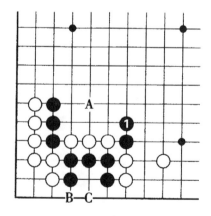

習題 3 解答

習題 4　黑❶斷打是手筋。以下進行至黑❼，白棋被殺，黑子得救。

習題 5　上下黑棋只需黑❶，飛渡即可聯絡。

習題 6　黑❶點是做活的手筋。白②只得接，否則黑A 位斷，白棋被殺。至黑❼巧成兩眼做活。

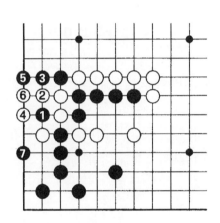

習題 4 解答

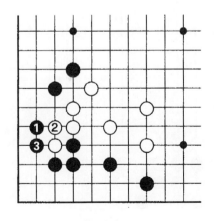

習題 5 解答

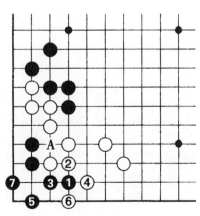

習題 6 解答

盤角曲四與吃秤砣

一、盤角曲四

同學們知道曲四是活棋，但在角上的曲四，有其特殊性。

圖1　本圖就是一個角上的曲四，若不在角上，肯定是活棋，因角的特殊性，使之非常特別。

圖2　白①點，黑❷佔盤角要點，白③提，黑只能靠打劫來活棋。

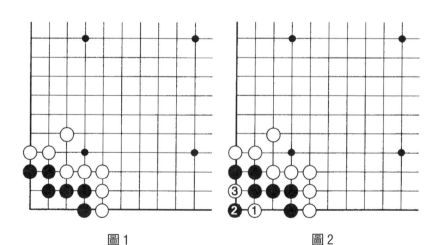

圖1　　　　　　　圖2

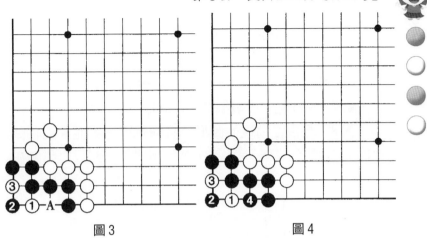

圖3　　　　　　　　　　　　　圖4

圖3　黑外圍鬆了一口氣，當白③提劫時，A位黑仍不能入氣，死活仍靠打劫。

圖4　現在黑外圍鬆了兩口氣，再當白③提時，黑可在❹位打吃，白不能在②位接來聚殺黑棋，成了「脹牯牛」，黑棋成活。

綜上所述可得結論：角上曲四可能是劫活，也可能是淨活，根據外氣而定。當沒有外氣或只有一口外氣時，是劫活；當有兩口或以上外氣時，是淨活。

圖5　這個棋形若在棋盤的其他位置是雙活，但其在盤角就例外。這種特殊的棋形叫盤角曲四，是死棋。

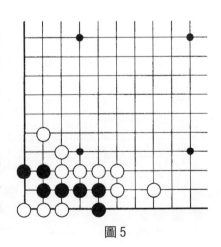

圖5

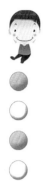

圖6　此圖是從把黑外氣都緊上談起。當然白什麼時候願意緊都可以，因黑若從裏面緊白氣的話，會變成直三的，是一點死。現在白①來打吃，黑❷提白四子。

圖7　白③點，黑❹拋劫，白⑤提。

圖8　是白提劫後的圖形。打劫規定黑不能馬上在 A 位提，必須停一手，而接下來不管黑棋走什麼，白都會在

圖6

圖7　　　　　　　　　圖8

B 位把角上黑子提光,這是什麼原因呢?

　　我們可從圖 6 中打答案,由圖 6 可知緊外氣是白的權利,高興什麼時候緊都行,反正黑不敢走內部的 1 或 2 位,只能任白宰割。

　　白方在動手之前,把盤上自身所有毛病(有劫材的地方)全補上,難怪圖 8 中白提黑子後,黑無一著有用的棋可下,只能眼睜睜地坐視白在 B 位提淨全部黑子。

　　實際上「盤角曲四」不用去吃它,下完橫(補完劫材)後將它從棋盤上拿掉就可以了。這種情況稱為:「盤角曲四,劫盡棋亡。」但是,如果劫材補不淨,例如有雙活棋,則可根據情況實戰去解決,這稱為「劫不盡棋不亡」。

二、吃秤砣

　　專指在邊角二路線上追殺對方棋子的一種棋形,一方利用沖斷、棄子的手段殺死對方,因其形狀與秤砣相似,「吃秤砣」故此而得名。另有「拔釘子」「大頭鬼」等稱謂。

　　圖 1　黑⊙兩子無法逃脫,只有吃掉白◎兩子才能獲救,但白有△一子接應,黑棋如何全殲白棋?

圖1

圖2　黑❶沖，白②擋，黑❸斷好棋，白④打吃後，黑❺立，以下進行至白⑧提後，黑❾於 3 位撲，白⑩走 5 位，黑⓫接，白⑫，黑⓭，黑快一氣殺白。

圖3　黑棋欲吃角部白△子，做成「吃秤砣」的棋形即可成功。

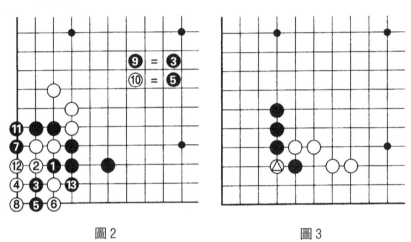

❾ ＝ ❸
⑩ ＝ ❺

圖2　　　　　　　　圖3

「需從寬處攔！逼敵近堅壘」

棋解：這兩條要訣主要強調了行棋的方向和充分發揮棋子的效力，適用於佈局和中局階段。

「需從寬處攔」適用於兩種情況，一是對方分投時，要從寬的一邊去攔；一是對方點三‧三時，要從廣的一邊去擋。

「逼敵近堅壘」是指使對方向自己堅壘處走棋。

圖４　黑❶打正確。白②立，黑❸緊氣，白④曲，黑❺扳，白⑥打，黑❼接，❾立以下進行至黑⓱緊氣，白棋被殺。其中⓭＝❺；⑭＝❾。

圖５　角上黑棋與白棋對殺，如何緊氣？

圖６　黑❶，正著。白②擋，黑❸斷，黑❺立，至黑⓯緊氣，白棋被殺。其中❾⑫＝❸、⑩＝❺。

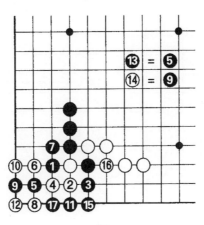

圖４

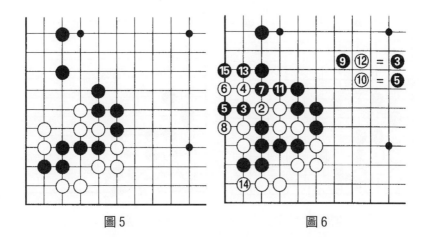

圖５　　　　　　　　圖６

練 習 題

習題1～2　實戰中，對盤角曲四若不及早察覺，就會叫虧上當。你看看以下兩圖是盤角曲四嗎？

習題3～4　黑先，做成盤角曲四的棋形。

習題 1　　　　　　　　　　習題 2

習題 3　　　　　　　　　　習題 4

習題 5～6　黑先，如何運用斷、棄子、撲的手段，做成「吃秤砣」的棋形殺白？

習題 5　　　　　　　　　習題 6

解　答

習題 1、**習題 2**　都是不同樣式的盤角曲四。我們可以從附圖一、附圖二中得到答案。

附圖一　黑❶是角部做活的唯一正解，確保左、右各有一隻眼。

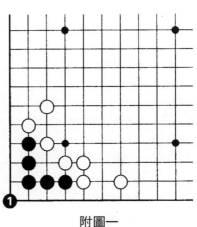

附圖一

　　附圖二　黑❶立，錯著，以下至白④成盤角曲四，黑淨死。此圖同習題 2，白 A 點粘同習題 1。

　　習題 3　黑❶點，正著。白②立，黑❸擋後有倒撲，白④只能接，黑❺再扳成盤角曲四。

　　習題 4　黑❶點，白②接，黑❸再點，至黑❺長成盤角曲四。

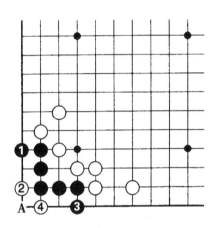

附圖二

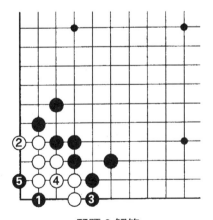

習題 3 解答

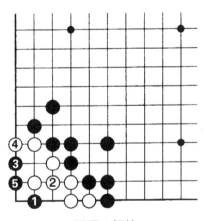

習題 4 解答

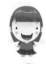

　　習題 5　黑❶斷，白②打，黑❸立，黑❺打，以下至黑❶，白棋被殺。❼❿＝❶、⑧＝❸、⑯＝⑭。

　　習題 6　黑❶靠，好棋。白②扳，黑❸斷，黑❺立，至黑❶緊氣，白棋被殺。其中❾⑭＝❶。

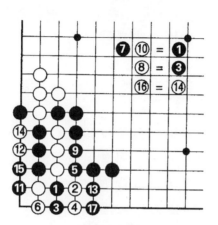

習題 5 解答

習題 6 解答

「兩子成形斜飛利，一團氣促鼻頂宜」

棋解：前半句是指圖一中黑△二子要「成形」時黑走1位斜飛的手法，是「成形」的關鍵著法。

後半句是指圖二中黑❶頂的手法，它被稱爲「鼻頂」是十分形象的。這種下法抓住了白一團子「氣促」的特點，這裏關鍵是氣促，如果氣長，就不那麼有效了。

要訣是在處理一般情況時借以參考的一般原理。「兩子成形斜飛利，一團氣促鼻頂宜」的前半句有助於加強處理弱子方面的能力，後半句則有助於提高攻殺方面的力量和技能。

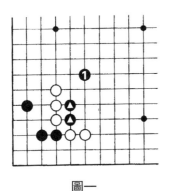

圖一

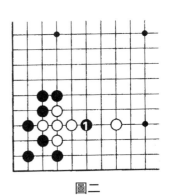

圖二

第10課
大豬嘴、小豬嘴與老鼠偷油

一、大豬嘴

　　大豬嘴是角上形似豬嘴的死活題。它是由星位、點角定石演變而成，實戰中經常出現「大豬嘴」的棋形，所以初學者必須了解大豬嘴是死棋並學用吃它的方法。

　　圖1　黑角俗稱「大豬嘴」。對這個圖形，白先能夠殺死黑棋嗎？

　　圖2　白①點無策，以下進行至黑❽後，A、5兩點必得其一，黑淨活。

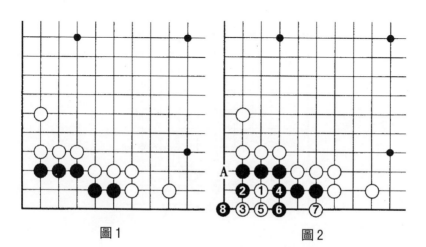

圖1　　　　　　　　　　圖2

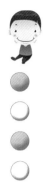

　　圖3　白①夾也不行，黑❷扳後，A、B兩點黑只需佔到一處，便可淨活。

　　圖4　是正解。白①扳，黑❷虎，白③再扳，黑❹擋，白⑤點，黑❻長，白⑦接、⑨撲，至白⑪，黑死。

　　我們把吃「大豬嘴」的方法總結為：扳、扳、點、接、撲。

圖3

圖4

　　圖5　這是「大豬嘴」的變形圖，把原圖二線上的一子，移到了一線上，其吃法與圖4相似。

　　圖6　白在A位點或B位夾，都不管用，同學們可自行演試。結果皆為黑棋淨活。

圖5

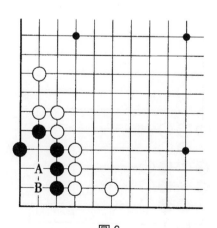

圖6

圖7　白①扳、③點，擊中要害。黑❹若先做一隻眼，白⑤位立，以後 A、B 兩點必得其一，C 位這個眼已無法存在，黑獨眼而亡。

圖8　本圖黑❹不再團眼而改變應法，白⑤仍立，黑❻後白⑦撲很妙，由於白③一子的原因，黑不能在 A 位團眼，只得在 B 位提，於是白 A 位破眼，黑棋仍然只有一隻眼。

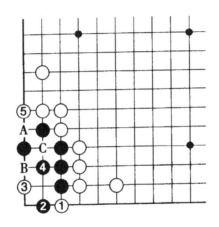

圖7

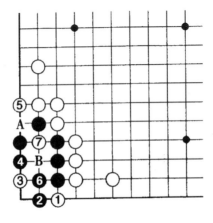

圖8

二、小豬嘴

　　小豬嘴也是角上常見的一種棋形。因形似豬嘴但比大豬嘴小，所以稱為「小豬嘴」。

　　圖 1　黑棋角上的圖形稱「小豬嘴」。對此白棋有何手段？

　　圖 2　白①點，無果。黑❷輕輕一扳，A、B 兩點必得其一，黑淨活。

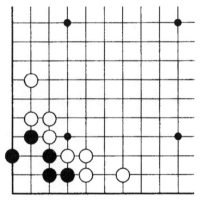

圖1

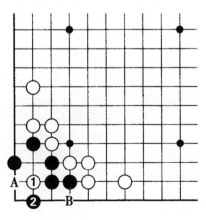

圖2

圖3 白①換個地方點如何？至黑❻粘，做兩隻眼十分輕鬆。

圖4 白①立效果如何？黑❷緊要，白③打吃，黑❹接上後，A、B兩點必得其一，黑淨活。

圖5 白①先點，要著，黑❷先做一隻眼，至白⑤撲，黑棋變成打劫活。

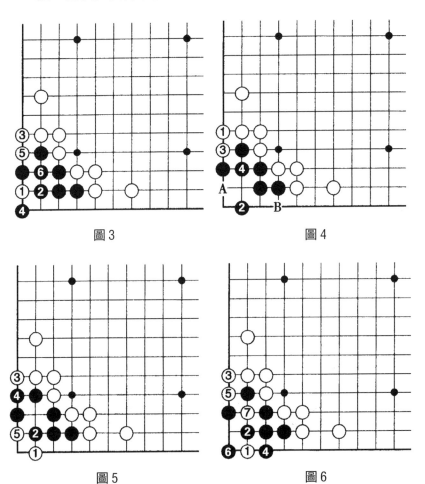

圖3 圖4

圖5 圖6

圖 6　白③立時，黑❹打吃白一子，白⑤也打吃，黑❻提，白⑦也提，黑棋仍然是劫活。

　　棋諺：「大豬嘴，扳點死；小豬嘴，是劫活。」

三、老鼠偷油

　　老鼠偷油也是角上常見的一種棋形，例如圖 1，黑棋形似油瓶，白棋鑽進瓶內將黑棋全部吃光，稱為「老鼠偷油」。

　　圖 1　角上的黑棋即呈老鼠偷油形，白①位點無謀，黑❷尖頂後，A、B 兩點必得其一，黑淨活。

　　圖 2　白①點中要害，黑❷阻渡，白③尖好手，黑 A 位不入子，至白⑤，黑棋被殺。

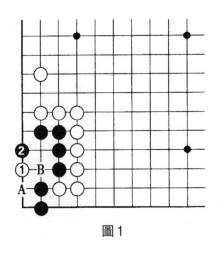

圖 1

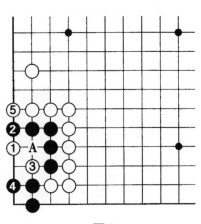

圖 2

練 習 題

習題 1　請寫出下面圖形的名稱。

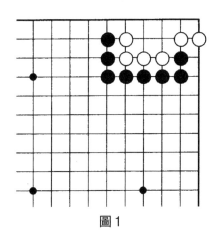

圖1

名稱（　　　）

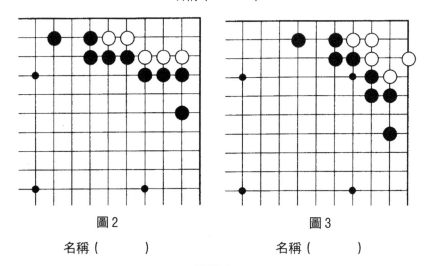

圖2

名稱（　　　）

圖3

名稱（　　　）

習題1

習題2　圖4是「小豬嘴」的變形圖，你會打劫嗎？

習題3　圖5中角上的黑棋在A位拐一下與白B交換，怎麼樣？

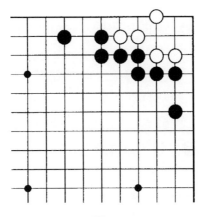

圖4

習題2

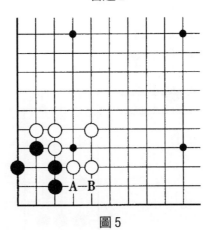

圖5

習題3

習題4　請擺出「大豬嘴」與「小豬嘴」的變形圖。

習題5　「大豬嘴」吃法的五個字是什麼？

解　答

習題 1　老鼠偷油（圖 1）、大豬嘴（圖 2）、小豬嘴（圖 3）。

習題 2①　黑❶點正確，白②團眼，黑❸渡，白④做眼，黑❺撲，白棋成打劫活。

習題 2②　黑❶點，白②若阻渡，黑❸長，白④接或於 A 位長，黑❺破眼，白棋淨死。

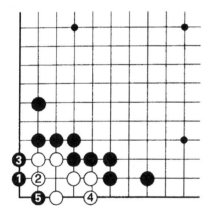

習題 2 解答①

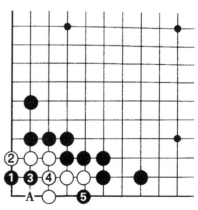

習題 2 解答②

習題 3　當然不要交換。不交換當白①點時，黑❷拐，以下進行至黑❽＝A，用「脹死牛」法淨活。交換後成「小豬嘴」，是劫活（見本章圖 5）。

習題 4　圖 6 是大豬嘴的變形圖；圖 7 是小豬嘴的變形圖。

習題 5　扳、扳、點、接、撲。

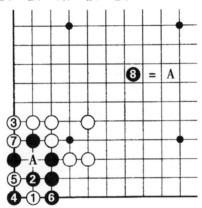

習題 3 解答

圖 6　大豬嘴變形圖

圖 7　小豬嘴變形圖

習題 4 解答

第 11 課　金角銀邊草肚皮與圍空的方法

一、金角銀邊草肚皮

「金角銀邊草肚皮」，是一句流傳甚廣的棋諺。人們把棋盤的「角」比作「金子」，突出角最重要；「邊」比作「銀子」，較角次之；而「肚皮」（即中腹或中央）比作「稻草」，價值最低。

圖 1　本圖是角、邊、中腹圍空的示意圖。

從圖 1 中我們可以看到：黑方在左下角圍住了十六個交叉點，也就是十六目（每一個交叉點為一目）共用九個子；邊上圍十六目共用十四個子；而中央卻用二十個子，才圍住十六目。同樣的十六目地，中央比角上多用了十一個子，比邊上多用了六個子。而棋盤的右側，同樣在角、邊、中央圍住一目地，分別用了二、三、四個子。

所以，我們不難看出：角上最容易圍空，邊上次之，中腹最不容易圍空。而「金角銀邊草肚皮」的棋諺形象地概括了角、邊、中腹三者之間的圍空關係。

圖 1

明白了上述道理，我們在下圍棋時，要遵循下述原則：

先佔角，再拆邊，然後向中腹發展。

圖 2 是第 12 屆「三星保險杯」世界圍棋公開賽預賽第 3 輪，中韓高手的一盤對局。這是佈局階段的手法，雙方各自佔角，接著由角向邊發展，而後再向中腹漫延。

從圖 2 中我們可以看到，邊角的棋子大都下在三路線或四路線上，那是因為下在二路線圍地較少，下在五路線上則邊角太空虛。一般地說，棋子下在三路線上重在取實

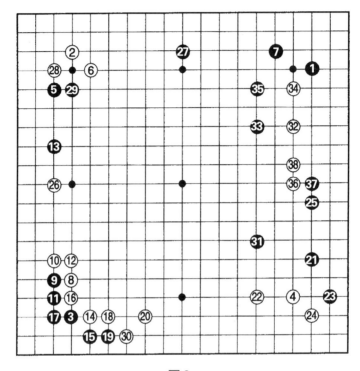

圖2

地，下在四路線上則重在取外勢。

二、圍空的方法

1.守角

一個棋子佔了空角後，為了站穩腳跟，守住根據地，然後向兩翼和中腹發展，需再走一手棋，稱為守角。守角的常見方式有：

（1）無憂角

如圖 1❶所示，守角穩固而堅實。

（2）單關守角

如圖 2❶所示，利於向邊上發展。

（3）小目大飛守角

如圖 3❶所示，佔角比無憂角大，但不如無憂角堅實，給對手施展手段的機會也多一些。

圖 1

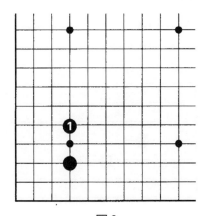

圖 2　　　　　　　　　　　圖 3

（4）3・三大飛守角

如圖 4❶所示。

（5）3・三小飛守角

如圖 5❶所示，穩固。

（6）星位小飛守角

如圖 6❶所示，高手下棋時經常出現。

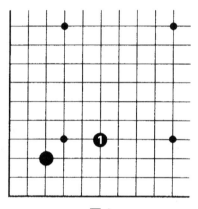

圖 4

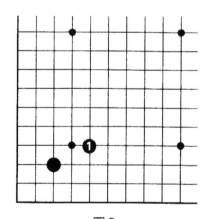

圖 5

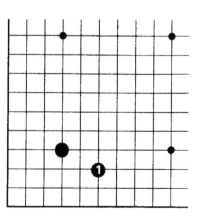

圖 6

（7）星位單關守角

如圖7❶所示，與星位小飛守角相比，利於向中腹發展。

（8）星位大飛守角

如圖8❶所示，在高手對局時也經常見到，將來白若2位掛時，黑❸一子稱為「玉柱」，是好形。

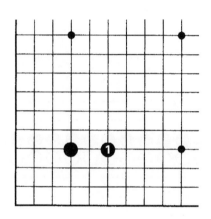

圖7

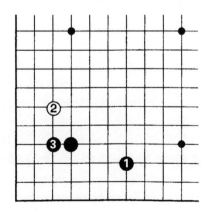

圖8

2.三、四路線上圍空的比較（圖9）

圖9中黑方用五十六手棋在三路線上圍一圈，共得192目；白方用四十八手棋在四路線上圍一圈，共得169目。一方取地，一方取勢，大致兩不吃虧。乍看中腹十分龐大，其實比四條三路線所圍目數還少。可是黑方比白方多花了八手棋，從每手棋的實際價值計算，四路線所圍目數要稍高一點。但在佈局中三路線更受歡迎，這是因為三路線的價值較為穩定，而四路線的價值浮動較大。

圖9

3.用「尖」「飛」「跳」「長」的方法來圍空的比較（圖 10）

　　從圖 10 可以看出，同樣是五個黑子，用「長」圍住 9 個交叉點，用「尖」圍住 19 個交叉點，用「跳」和「飛」相結合的手法圍住 27 個交叉點。同學們，下棋時用什麼方法圍空，你們明白了吧！

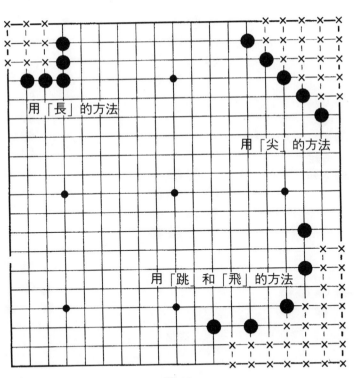

圖 10

練 習 題

習題 1 黑棋在角、邊、中腹擺出兩隻眼來，分別最少需用多少棋子？從中得到了什麼啟示？

習題 1

習題 2　黑棋在角、邊、中腹圍住 12 目棋分別要用多少棋子？從中又會得到什麼啟示？

習題 2

解　答

　　習題 1　在角、邊擺出兩隻眼來分別只需六個子和八個子；在中腹最少也得十個子。從中得出角上做活最容易，邊次之，而中腹做活最難。

　　習題 2　分別用了八個、十二個、十六個子。說明角上圍地最容易，邊上較容易，而中腹圍地較為不易。

過百齡棋高品行正

　　過百齡，江蘇無錫人，是明末棋壇造詣最深、名聲最大的國手。天資聰穎，11 歲時就通曉棋理，與成年棋手對局，常常取勝，威震無錫。當時有位名叫葉向高的學台大官，因公來到無錫，他好下圍棋，要找一位棋力強者對弈。過百齡被推薦出來，連敗葉三局。在比賽過程中，有人悄悄對過年齡說：「同你下棋的是位學台大官，你得暗中讓他一些，不能全贏了！」過百齡年歲雖小，卻很懂道理，回答說：「下棋不能這樣敷衍人家，因他是大官就去討好，是很可恥的。假如他是好官，會同孩子過不去嗎？」

第 12 課

終局勝負計算法

現在世界上有三種勝負的計算方法，即中國大陸規則的數子法、日韓規則的數目法及臺灣應氏規則的數子法。總的來說，這三種計算勝負的方法，從業餘棋手的角度來看，差別不大。下面只講中國規則的勝負計算法。

1.對子棋勝負的確定

對局一方中途主動認輸，稱勝方為「中盤勝」。如果雙方續弈，要到收完最後一個單官（將雙方之間的交叉點佔完，術語稱為收「單官」），對局告結束。這時就要由數子來決定勝負。

在分先的對局中（即對子棋），由於黑棋先走占了便宜，規則規定，終局時黑方要貼 $3\frac{3}{4}$ 子給白方。棋盤上共有 361 個交叉點，半數是 180 個半。終局時黑方要占 $180\frac{1}{2}$ $+3\frac{3}{4}$ 子，即 $184\frac{1}{4}$ 子，才算保本，也就是說，黑棋占到 185 子才算贏；白棋只要超過 $176\frac{3}{4}$ 子，即 177 子就贏了。

2.讓子棋勝負的確定

實力相差的雙方可根據水準相差的程度,來確定讓子的個數進行對弈。從讓一子（即讓先）開始,一般最多讓到九子。

圖1　讓子的擺法一般是這樣的：讓一子時（即讓先）黑隨便下哪兒都行；圖1是讓九子的擺法；讓八子時去掉天元上一子；讓七子時去掉8、9兩子；讓六子時去掉5、8、9三子；讓五子時去掉6、7、8、9四子；讓四子時

圖1

去掉 5、6、7、8、9 五子；讓三子時盤面上留 1、2、3 三子；讓兩子時留 1、2 兩子。

讓子棋終局時，不存在黑方貼子問題。被讓子一方先擺上的幾個子視為先收了幾個單官，按相應的單官數折半還給白方就可以了（讓先局例外）。

例如，讓先局黑數出 180.5 子；讓兩子黑數出 181.5 子；讓五子黑數出 183 子；讓七子黑數出 184 子；讓九子黑數出 185 子，就屬和棋。超過上述子數為黑勝，不足上述子數為黑負。

3.無勝負棋局的確定

在對子棋中，也可能出現無勝負的結果。這是對局中的特殊棋例，出現的概率非常小。

圖 2　黑 A 位提，對大塊白棋形成打吃；白 B 位提，又對大塊黑棋形成打吃；以下黑 C 位提，白△位提，黑🔺位提……這樣循環往復、提來提去，雙方都未違反提劫之規定。像這樣永無休止地來回提的棋形，叫「三劫連環」。如果雙方互不相讓，則只能判該局以無勝負告終。

當然無勝負的例子還有四劫循環、長生劫等罕見特例，也許您下一輩子棋也不會碰到。

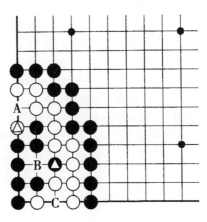

圖2

4.終局數子的方法

數子一般按三個步驟來進行。

（1）首先拿掉雙方的死子，如有雙活，把公氣填滿，「無眼雙活」各填一子，「有眼雙活」雙方各半。

圖3　這是終局時的盤面，初學者會對數子感到頭疼。

圖3

圖 4　這是提掉雙方死子後的圖形。（雙方無雙活，不需要處理）

圖 4

（2）做棋。可以做黑棋，也可以做白棋，依據是哪方的棋好做（呈塊狀或靠邊角）就做哪方的。做哪方的棋也就是數哪方的子。

圖 5　做的是白棋，把白棋做成一塊一塊的成 10 或 10 的倍數的整數空，以便於數空。圖中把白做成了七塊棋，左上兩塊做出 30 子（10 個×2，5 個×2）；中上兩塊做出 20 子（兩個 5×2）；中央兩塊做出了 50 子（一塊 6×5，

<div align="center">圖5</div>

一塊 5×4）；下面一塊 10 子（5×2）。加在一起共 110
子，記下這個數字。做棋時要注意把白棋零散的空用白子
填上，如△位原是白的零散空，現已填實。

（3）數盤上的白子。10 個一堆、10 個一堆在棋盤上
擺好，最後一塊是零頭。現在白子共數出 69 個，加上做棋
數出的 110 個，總計 179 子。

如果是讓先對局，白輸 $1\frac{1}{2}$ 子；如果是分先對局，白勝
$2\frac{1}{4}$ 子。

練 習 題

習題 1　終局數子的次序是先將雙方的（　　　）拿掉，決定數其中的（　　　），取以（　　　）為單位的棋做成空，然後空與子（　　　）計算。

習題 2　這是一盤讓六子局的終局盤面。請練習做棋並數黑子，說出誰勝誰負。

習題 2

習題 3　這是分先棋的對局。現輪黑走，請收完單官，數子後說出最終的結果。

習題 3

解　答

習題 1　死子、一方、十、相加。

習題 2　黑棋共 182 子，白勝 1 子半。

習題 3　收完單官後，黑棋共 184 子。白勝 $\frac{1}{4}$ 子。

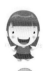

「虎口切斷常虛跳，雙單形見定靠單」

　　棋解：這是兩個有聯繫但內容不同的要訣。「虎口切斷」並不是指從對方虎口內切斷，而是像圖一那樣，在斷處下方有一虎口，這時就需要像白①那樣虛跳。白①虛跳，初學者往往不敢走，原因是怕被黑❷打吃掉一子，其實白有 3 位滾打的手段，取得了成功。由此可見「滾打」是「虛跳」的保障。

　　「雙單形見定靠單」，像圖二那樣，白方△兩個子和△一個子構成的圖形，稱爲「雙單」。黑❶這一手，乃令白於 a 位粘重，就是「雙單形見定靠單」。

　　這兩條都是講棋形和子力的，前者爲了避免愚形，後者是使對方成爲凝形。

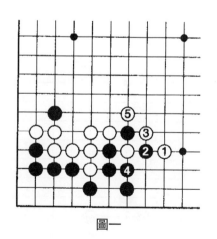

圖一

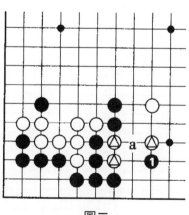

圖二

第13課

星定石之一

　　古今中外圍棋高手，經過大量對局，進行研討論證，形成了在角上和邊上互不吃虧的定型下法，就是定石。

　　定石的種類及其數量極多，至今仍在不斷地發展和創新。當然定石不可能都去死記硬背，但掌握一定數量基本和常用的定石，並靈活運用它，是下好佈局的必要基礎。

　　圖1　黑❶佔星位，白②小飛掛角。這時白棋也可以在A、B等位掛角，以白②的小飛掛角下得最多。

　　圖2　黑❸小飛守角是加強自身的下法，而且近來非常流行。以下白④小飛進角，黑❺尖守角，白⑥拆二，至此

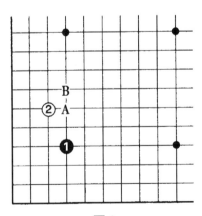

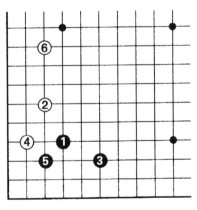

圖1　　　　　　　　　　　　圖2

告一段落，黑白各得一方，這是星位小飛定石。

　　圖 3　黑❶佔星位，白②掛角後，黑❸跳，單關守。這比小飛守角的出現率稍低。

　　圖 4　白④仍小飛，黑❺仍小尖守角，白⑥拆二，此手也可以根據周邊的配置在 A 位飛，白⑥若不開拆，被黑在 B 位夾攻，也就不成定石了，以下黑❼拆邊，因黑❸是在四線，這樣黑地才圍得較為完整，這就是星位一間跳定石。從這個定石可以看出建立根據地的重要性。

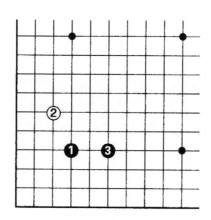

圖 3

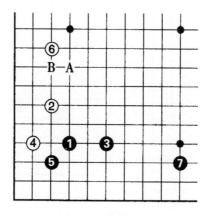

圖 4

圖5　對白①的掛角，除了前面所講的小飛和單關守角之外，更為積極的手段是夾攻。夾攻的方式多種多樣，如圖中的 A、B、C 位的低夾和 D、E、F 位的高夾。其中以 A 位的一間低夾更為多見，是實戰中常用的十分嚴厲的手段。

圖6　黑❷一間低夾，白③點角轉換，是實戰中最為常見的基本下法。黑棋則可根據周邊的子力配置，選擇 A 位或 B 位的擋。

圖7　黑❹擋至白⑪，白得實地，黑得厚勢，且爭得寶貴的先手，雙方互不吃虧。這就是星位一間低夾定石。

圖8　在黑棋下邊星位有子時，可採用黑❹擋，以下進行至黑❽，白雖先手得角地，但黑外勢相當可觀。這也是星位一間低夾定石。同學們在實戰中要注意靈活運用。

圖9　在星位小飛掛定石中，當白③飛時，黑不小尖守角，而採用 4 位碰，是近年來韓國棋手率先使用的一種走法，較為流行。

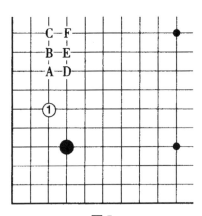

圖5

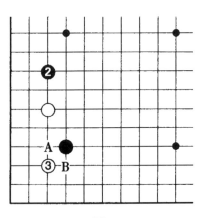

圖6

　　圖 10　黑❹靠的意圖是白⑤扳，則黑❻斷，白若於本圖 12 位打吃黑一子，則中計白棋被壓低位，黑有利。於是白⑦改在由外面打、⑨爬，至白⑬，互相轉換，形成一種定石的下法。黑得一個大角，白棋征吃黑二子得厚勢，各得其所。值得提出的有兩點：首先白棋必須征子有利；其次，以後在黑角裏，白還有利用的餘味。

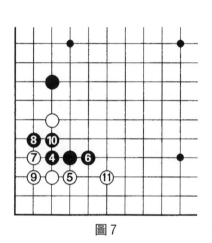

圖 7

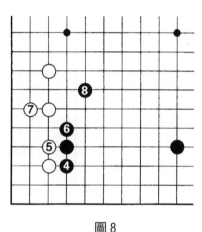

圖 8

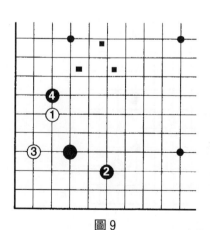

圖 9

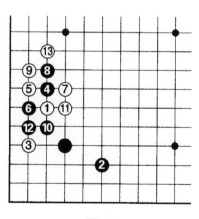

圖 10

　　圖 11　在星位一間跳定石中，白不飛進角而在下邊直接攔逼，是在讓子棋中常見的下法，其攻擊性較強。

　　圖 12　白③攔，黑❹夾是一種激烈的下法。白⑤跳，黑❻也順勢跳出割斷白棋企圖聯絡的念頭，以後的變化較為複雜。值得注意的是，黑❻若改走 A 位跳，讓白在 6 位飛封，局部黑不利。

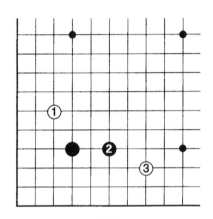

圖 11

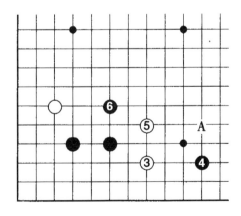

圖 12

練 習 題

習題 1　星位小飛掛定石（圖 1）和星位一間跳定石（圖 2）進行比較，顯然圖 2 圍地較多，圖 1 圍地較少，難道圖 1 中黑方的下法虧了？您能說出其中的原因嗎？

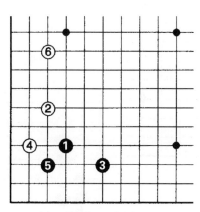

習題 1　圖 1

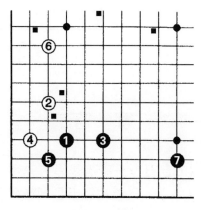

習題 1　圖 2

習題 2　本課圖 4 中，黑❺若不小尖守角，改在 B 位夾，您會怎樣下？

習題 3　本課圖 10 中，黑角部的白△一子，若白在實戰中爭到先手，還有什麼利用價值？

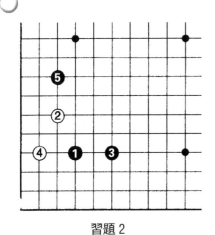

習題 2

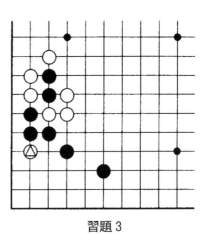

習題 3

解　答

習題 1　圖 1 定石告一段落是黑方先手，而圖 2 定石告一段落是白棋先手。先手和後手是判斷局部得失的重要標準。因此圖 1 和圖 2 是黑、白互不吃虧的兩分定石。

習題 2　當黑❺夾攻時，白⑥選擇點角，也是一種常見的下法，至黑❾形成黑取勢白得角的格局。

習題 3 解答 1　白①尖，黑❷擋，進行至白⑤，由於 A 位白絕對先手，白棋淨活。

習題 3 解答 2　白③扳，貪！黑❹點，白⑤粘，進行至黑❽，由於 A、B 兩點必得其一，白不活。

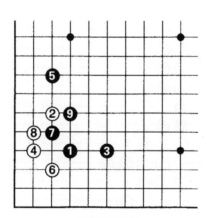

習題 2 解答

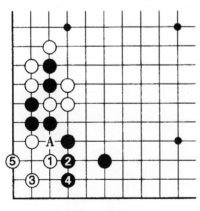

習題 3 解答 1

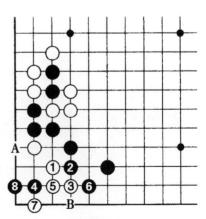

習題 3 解答 2

習題 3 解答 3　至白⑦，白淨活。以下黑❽若在 A 位
點，則白 B、黑 C、白 D、黑 E、白 F 位斷，黑五子被殺，
白角淨活，黑大損。

習題 3 解答 4　白①尖，黑❷若 2 位連，白③虎，黑
❹打吃，白⑤做劫，起碼白可劫活。而且白還有 A 位爬、
B 位飛等選擇，白游刃有餘。

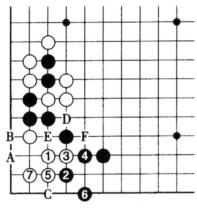

習題 3 解答 3

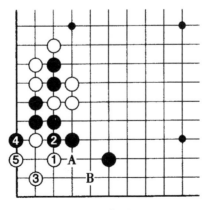

習題 3 解答 4

第14課

星定石之二

　　圖1　黑❶二間高夾也是一種常見的夾攻方法。白②關出，黑❸一間跳，是必然的一手，不可省。若被白占到3位飛封，黑棋麻煩之至，難以忍受。白④、⑥兩飛伸腿，謀求安定。這是基本定石。

　　圖2　對付黑❶的二間高夾，白②照樣可以點角轉身，構成星定石的流行下法，也是實戰中常用的手段。以下至白⑩跳出後，是定石下法，黑⓫扳補是本手，防止白A位跳出作戰，黑反而被白攻擊。至此完成定石。

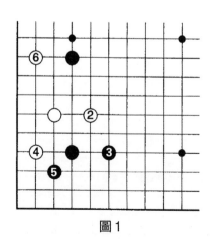

圖1

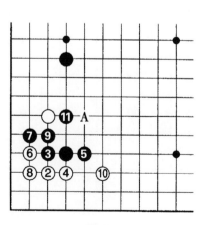

圖2

　　圖3　白①小飛掛，黑❷靠壓，這種下法古代稱「倚蓋」。意在把左邊讓給白，黑在下邊（如Ａ位）有配置時的下法。

　　圖4　白③扳，有力的好手，也是靠壓定石的開始，以下進行至黑❽自補是本手。這就是靠壓定石（倚蓋定石），也稱壓長定石。這個定石黑嫌稍虧，黑棋只有在特定場合下（如圖3中Ａ位有黑子）才適用。所以又把這個定石稱為場合定石。

　　圖5　白①不長直接托角也是一策，黑❷、❹挖粘後，至❿是老定石。現改為黑❷直接在6位扳。

　　圖6　白①點三三也是一法，至白⑤，白得角地，黑將棋走厚，也是定石一型。

　　圖7　當Ａ位一帶有子配合的情況下，黑❷也可以從2位擋。

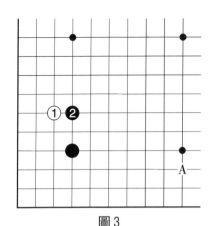

圖3

圖4

　　圖 8　本圖黑❹不長而改為虎擋，是實戰中重視實地的棋手所喜愛的下法，至黑⓬呈基本型，簡稱為壓擋定石。以後白在 A 位留有點角手段，應為白稍有利的局面。

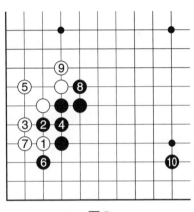

圖 5

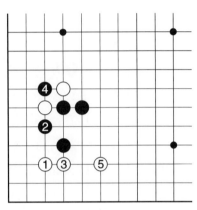

圖 6

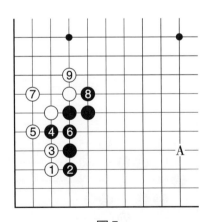

圖 7

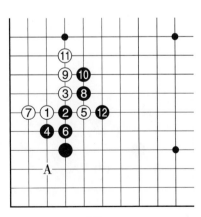

圖 8

　　圖9　白①小飛掛後，黑❷脫先他投，這時白③又從另一側小飛掛，這種棋形叫「雙飛燕」，實戰中也經常見到。此時黑若Ａ位尖出，則白Ｂ位點角；若黑Ｂ位守角，則白Ａ位飛封。

　　圖10　黑棋對付白方的雙飛燕，除了尖出和尖守角外，最為常見的還有從一側靠出的下法，進行至黑❶❺，成基本定石。其中白⑭不補，黑Ａ位斷可以成立；黑❶❺不補，則白有Ｂ位夾的侵角手段。

　　圖11　黑❶大飛守角，不如小飛堅實。此手想佔角地必須再佔Ｂ位，這叫「玉柱」守角，方可牢靠。一般白有Ａ位點角、Ｂ位托等手段。

　　圖12　白①點角，黑❷擋，白③爬，黑❹長，白⑤爬後，於7、9位扳粘，白先手活角。白⑪跳是常形，黑⑫靠是手筋，不可省略，否則白於Ａ位刺，黑Ｂ接，白Ｃ位跳，黑棋受攻。白⑬長，黑⑭於Ａ位退，雙方手段穩妥，定石告一段落。

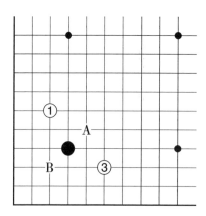

圖9

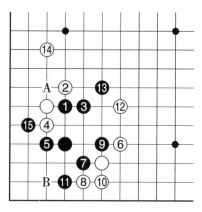

圖10

　　圖 13　白①托也是一策，是取角安根的下法。若被黑佔到「玉柱」，差別就太大了。黑❷扳，白③扭斷是騰挪常用的手段，黑如不能正確應對，將大損。黑棋的基本下法可在A位長。

　　圖 14　黑❶長，白②打吃，以下至黑❼，是雙方必然的應對。這是大飛守角後，扭斷的基本定石。

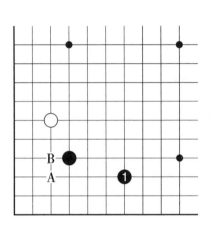

圖 11

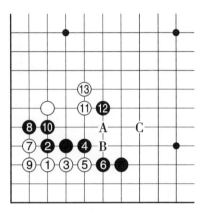

圖 12

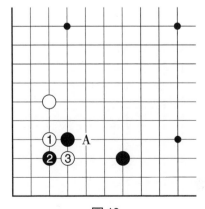

圖 13

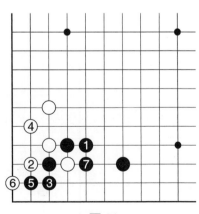

圖 14

圖 15　對於黑❶的扳，白②可以連扳，有力。黑❸
粘、❺長是急所。這也是定石一型。

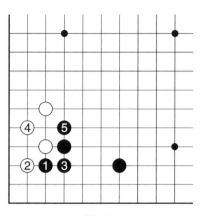

圖15

練　習　題

習題　圖 1～圖 12 是已學過的定石，請在棋盤上擺出
它們的行棋次序。

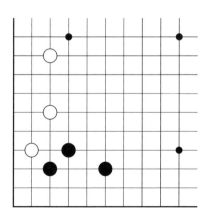

圖1

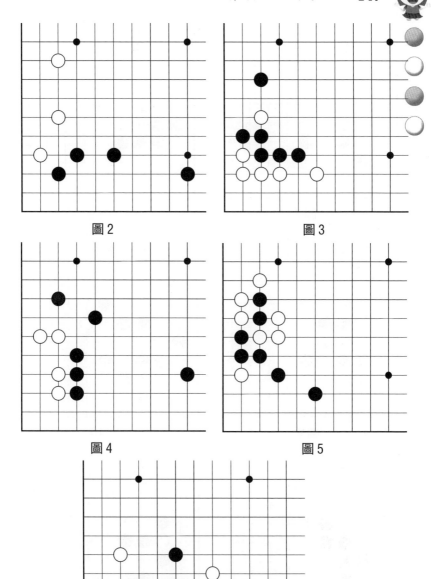

圖 2　　　　　　　　　圖 3

圖 4　　　　　　　　　圖 5

圖 6

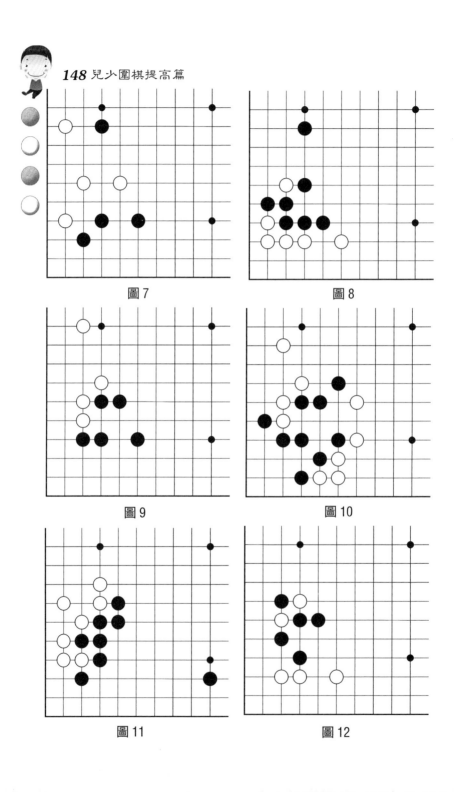

圖 7

圖 8

圖 9

圖 10

圖 11

圖 12

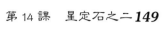
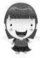

解 答

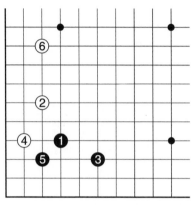

圖 1

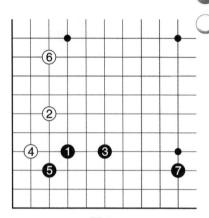

圖 2

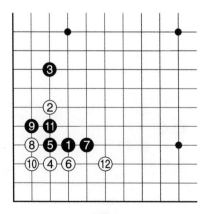

圖 3

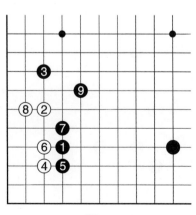

圖 4

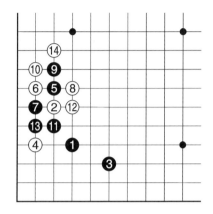

圖 5

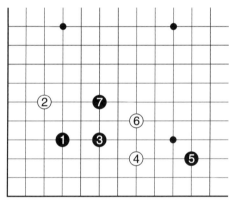

圖 6

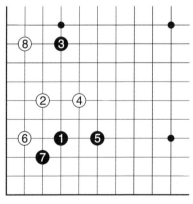

圖 7

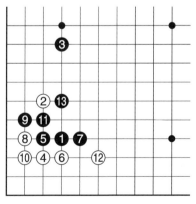

圖 8

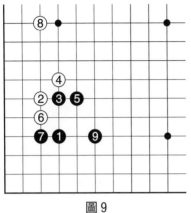

圖 9

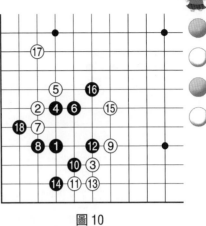

圖 10

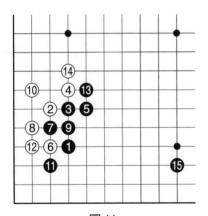

圖 11

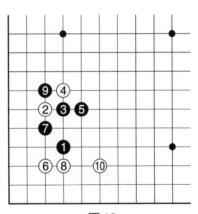

圖 12

小目定石之一

　　小目定石：圖1　黑❶第一手佔小目，意在側重取實地。由此引出雙方在角部的一些變化稱小目定石。白②對小目低掛，黑❸小尖是自古以來就十分流行的下法，至今仍在盛行，可謂價值永恆。

　　圖2　對付白①的小飛掛，現代流行的走法都採用夾攻的手段，顯得更加積極。實戰中較為常見的是A位一間低夾、B位二間低夾、C位的一間高夾和D位的二間高夾。各具不同變化。

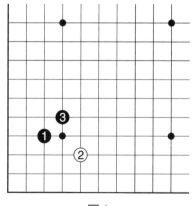

圖1

圖2

　　圖 3　黑❶佔小目，白②小飛掛，黑❸一間低夾十分嚴厲，容易導致激戰。白④飛壓攻黑角上一子，黑❺沖、❼斷，至白⑫告一段落，雙方各占一邊，是典型的兩分定石。

　　圖 4　黑不沖斷改為黑❶爬，重視實地的下法。至白⑫夾，攻擊下邊黑子。這也是基本定石一型。

　　圖 5　白④跳起，黑❺飛後，白⑥飛罩是較流行的著法，黑❼尖頂是步調，白⑧立必然，以後可以跳入角部。以下黑❾、⓫出動及時，進行至黑⓱止告一段落，形成雙方可下的基本定石。

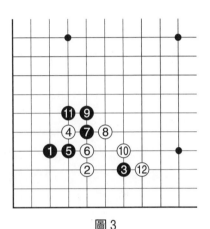

圖 3

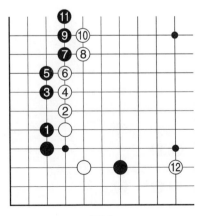

圖 4

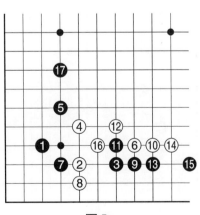

圖 5

圖6　白④飛壓，也是流行下法，黑❺扳，白⑥退整形，目標是攻擊黑角上和下邊一子，黑❼拆二防止白夾攻，白⑧斷，吃住黑一子活棋。黑⓫接正確，如於A位擋是俗手。至白⑫止，雙方各有所得，成為兩分定石。

圖7　對黑❸的一間低夾，白④托角也是一法。意在搶佔角上要點，直接做活，但手段似嫌消極。黑❺扳，有力，黑❼長穩健，至白⑩拐，白可活角，黑亦定型，這是定石。

圖8　當白⑥虎時，黑❼改在本圖的打，白⑧當然反打而不能粘。白⑩打時黑只能於 11 位粘上，因初棋無劫。至白⑭拆，黑棋先手得角，棋形充分。

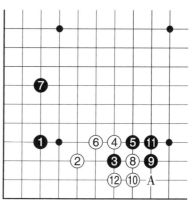

圖6

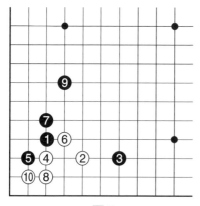

圖7

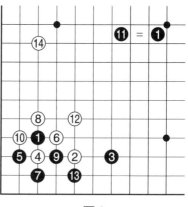

圖8

　　圖 9　黑❸的一間高夾，也是十分流行的夾攻方法。白④飛起靈活，黑❺小飛，手段機敏，白⑥托角是紮根的下法，以下至黑⓫拆邊告一段落。下邊黑一子尚有活力。這是定石的一型。

　　圖 10　白不托角而改本圖的 6 位壓，是想把中腹走厚的下法，也是一策。以下至白⑭，雖然被黑得了角地稍好，但白棋四線拔黑一子很厚，也可下。

　　圖 11　對付黑❸的一間高夾，白④跳出，避開封鎖，也是積極的一法。以下至黑⓭是定石。其中白⑥的反擊手段凌厲，並遏制黑向左邊發展，須注意。

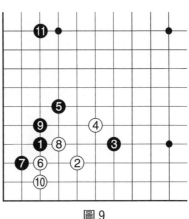

圖 9

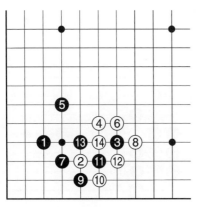

圖 10

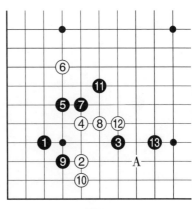

圖 11

圖 12　白④跳出後，於⑥位反夾也是常見的著法，以下至黑❺開拆，雙方得失相當。

圖 13　現在黑❷二間高夾，是現代流行的下法。白③小尖、⑤飛進角生根，至黑❻拆，形成常見的定石變化。

圖 14　當白③尖時，黑❹在二線上飛是近年來的新變化，以下至白⑰提黑兩子，雙方得失大體平衡。

圖 15　對於黑的二間高夾，白①一間跳雖是極普通的下法，但手段堅實。白③托角、⑤下立是根據地要點，以下至黑❽定石告一段落。白可脫先他投，以後 A 位大飛是好點。

圖 16　白①改小跳為大跳也為一策，是較為流

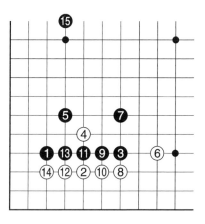

圖 12

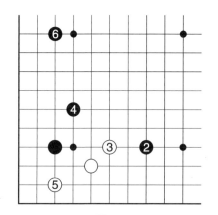

圖 13

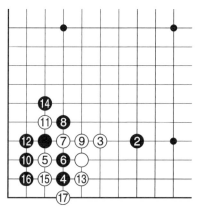

圖 14

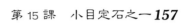

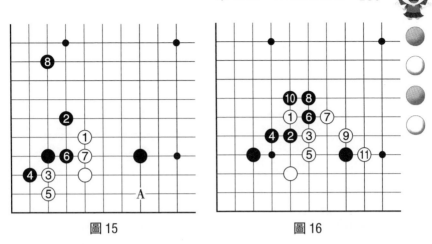

| 圖 15 | 圖 16 |

行的快速下法。黑❷飛靠也是常型，以下進行至白⑪告一
段落，雙方各吃一子，屬於兩分定石。

練　習　題

習題 1、習題 2　白先，要著在哪裏？

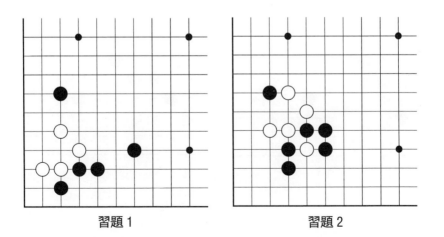

| 習題 1 | 習題 2 |

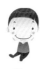

習題3 下面圖1至圖4是已學過的定石，請將它們的行棋次序在棋盤上擺出來。

圖1　　　　　　　　　　圖2

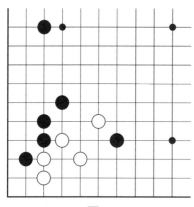
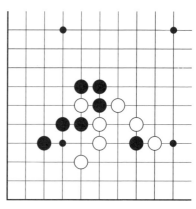

圖3　　　　　　　　　　圖4

解　答

習題 1　白於 1 位拐是做活的要著。若被黑於 1 位爬，奪白根據地，白棋不活。

習題 2　白①扳是要點，飽吃黑一子後，可從容活棋。否則被黑於 A 位扳，白棋不活，受攻。

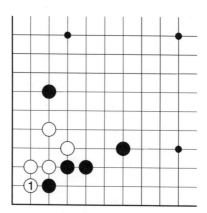

習題 1 解答

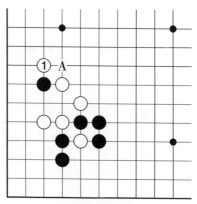

習題 2 解答

習題 3　定石行棋次序見圖 1 至圖 4 解答。

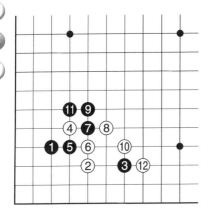

圖 1 解答

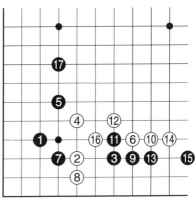

圖 2 解答

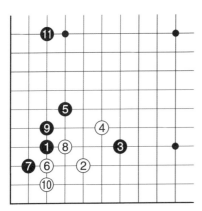

圖 3 解答

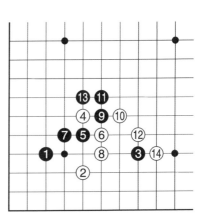

圖 4 解答

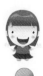

第16課

小目定石之二

　　圖1　白對黑棋小目高掛在實戰中經常出現。白②一間高掛的使用率就更高，是十分流行的下法。黑❸托，白④扳，黑❺退稱為「托退定石」。接下來白⑥接，堅實，黑❼跳，白⑧拆三。至此黑棋獲得先手，白棋呈「立二拆三」的好型，雙方都滿意，托退定石告一段落。

　　圖2　白⑥不於A位接而虎，白⑧可在下邊多拆一路。雖白在B位有缺陷，黑棋有B位打入，於C位偷渡的手段，但白⑧多折一路比較輕靈，暫不怕黑棋打入。雙方兩分。

圖1

圖2

圖3　對於白②的一間高掛，黑❸飛起是側重左邊的下法，也是常型之一。白④托角必然，以下至白⑧拆開。雙方各有所得。

圖4　黑❸外靠也是一策，亦是重視左邊的下法，尤其是在A位一帶有黑子配合的情況下。以下至黑❾立下，黑得實地，白得先手取勢，接下來還可在B位張勢。雙方可下。

圖5　對於白②一間高掛，黑棋反夾也是實戰中常見的下法。本圖黑❸一間低夾，白④托角也是一策，白⑥切斷，以下行至黑❶接，為雙方正常應對，此定石是一種最典型的兩分定石，白方獲得了先手，將來A位是很大的一手棋。

圖6　當白在8位挖時，黑在9位打吃白一子也是一種變化。注意，這時白必須在10位打吃，然後再於12位連，白⑩如單在12位連，那黑❶就在10位長出，白不利。進行至黑❶，白獲先手及強大的外勢，黑得實地。

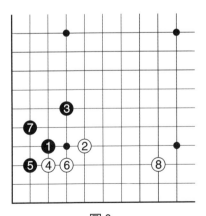

圖3

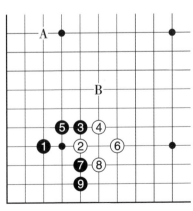

圖4

　　圖 7　黑❶的二間高夾，是目前較為流行的定石，以下白可在 A 位一間跳，以及 B 位的大飛，各具不同變化。

　　圖 8　白②、④連續跳兩子，雖然黑實地有利，但白棋有先手可從下邊夾攻黑一子的手段，或搶佔其他要點。

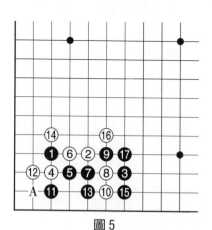

圖 5

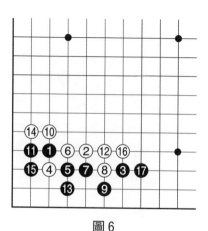

圖 6

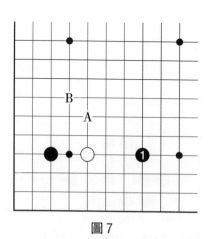

圖 7

圖 8

圖9　白②大飛是非常流行的定石，黑❸搭出，行至黑❼後，白⑧先壓是次序，然後再於 10 位扳、12 位虎，黑棋❸拆後，局勢兩分。其中黑❶如下在 A 位，那白⑫就要在 B 位虎。

圖10　黑❶頂也是一種變化，黑❸、❺扳斷必然，以下至白⑭拆，雙方得失大體平衡。

圖11　對於白一間高掛，黑❷平穩地跳應也是一策，至白⑦折定石告一段落，本定石黑棋的特點就是位置較低、簡單、穩當，且有先手。

圖12　當黑❶托時，白②頂也是一法。黑❸擋，白④扳，成為「雪崩形」。以下黑可在 A 位扳、B 位長、C 位連扳、D 位連，各具變化。

圖13　黑❶扳起，白②打吃，進行至白⑭，演變成激烈複雜的「小雪崩」定石，雙方平分秋色。

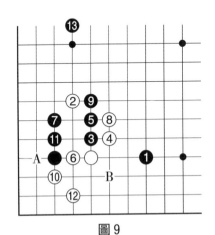

圖9

圖10

圖 14　黑❶長是極普通的下法，白②打吃、④虎告一段落。其中白②如在 A 位壓，黑在 B 位扳起，將形成「大雪崩」的複雜變化定石。（見圖 15）反過來說本圖定石格局，是白方有意避開「大雪崩」的一種方式。

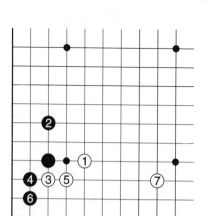

圖 11

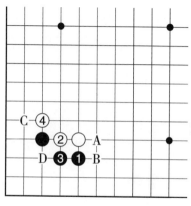

圖 12

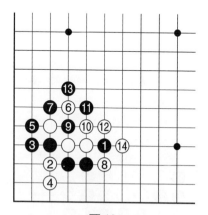

圖 13

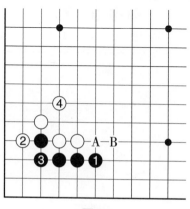

圖 14

圖 15　當黑❶長，白②壓時，構成了「大雪崩」定石的原形。白⑭拐，黑⑮打，棄下邊三子取勢，得先手後，於 17 位粘，局面兩分。黑下一手走 A 位或 B 位都是先手。其中白⑫粘，黑⑬扳是急所。

圖 16　黑❼內拐，也是「大雪崩」一路重要變化，為吳清源大師所創。至黑⑮，角上白三子被吃住，黑已謀活。其中黑⑰位長，白⑱不可省略，白如不走，則黑 A，白 B，黑⑱團打後，有征吃白子的手段。

「大雪崩」因變化較為複雜，現代佈局中用得不太多，只需有些瞭解就可以了。

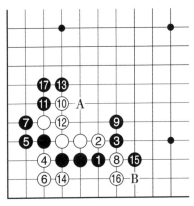

圖 15

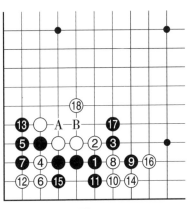

圖 16

練 習 題

習題 1　此圖黑先，若黑 A、白 B、黑 C 則完成了該定石變化。現黑走 1 位扳，試續演幾手黑取外勢的下法。

習題 2、習題 3　參考「托退定石」，白棋脫先，黑應怎樣攻白？

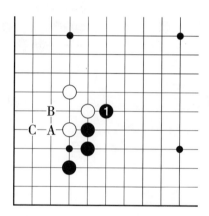

習題 1

習題 2

習題 3

習題 4　圖 1 和圖 2 是已學過的定石，請將它們的行棋次序擺出。

圖 1　　　　　　　　　　圖 2

解　答

習題 1　黑❶、❸連扳，是重視外勢的下法，至白⑩挺頭走向中腹，皆為雙方自然的應對。

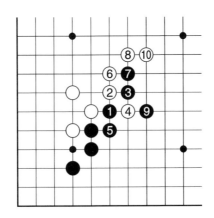

習題 1 解答

習題 2、習題 3　黑應在 1 位一帶夾攻白三子。

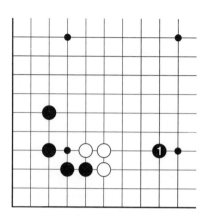

習題 2 解答

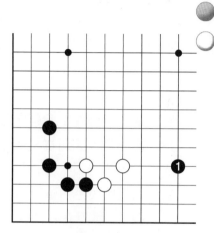

習題 3 解答

習題 4　行棋次序如下兩圖。

習題 4 圖 1 解答

習題 4 圖 2 解答

第17課

定石的選擇

　　定石在佈局中有舉足輕重的作用，但定石的合理性僅指局部而言。如何從全局出發正確選用定石則另當別論，決不能千篇一律、生搬硬套。正確靈活運用定石，是關係到佈局成功與否的重要前提。

　　圖1　黑方在左邊是三連星開局，當白棋小飛掛遭到黑一間低夾後，點角轉身，黑方應該選擇A位還是B位擋呢？

　　圖2　黑❶位擋，至白⑧止是常用定石。顯然，黑三連星之勢受到白⑧的遏制，黑棋選擇定石不當，犯了方向性錯誤，不管是從局部還是全局看，黑棋都失敗。

　　圖3　黑❶換個方向擋，至黑❺也是常用定石。黑棋左邊構成大模樣，是符合三連星佈局的取勢初衷，著法積極，選擇定石正確。

圖1

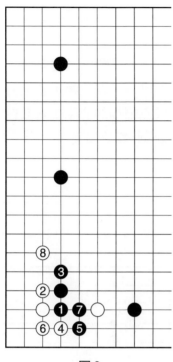

圖2

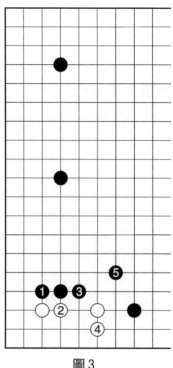

圖3

「可立則立，舥曲ㄨ曲。」

　　棋解：「可立則立」，是指被對方打吃的三路子，在可立的情況下，就要立一個，雖然不能逃走，但是多送一子反而能取得便宜。「能曲必曲」是「可立則立」的第二步，它的範圍自然要窄些。立和曲都是一種戰術手段，它們的目的在於得利。

圖4　對於左上角黑棋一間高掛，白棋選擇托退定石如何？

圖5　白①托，黑❷扳，白③退，黑❹虎，白⑤跳，黑❻拆邊剛好形成對白△一子的夾攻，步調流暢，看來白棋在此種局面下的托退定石，將成為佈局的惡手。看來白棋應選擇在A位一帶夾攻，將不會遇此尷尬局面。

圖4

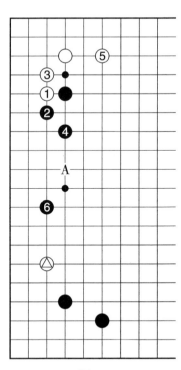

圖5

　　圖 6　對於黑❶的掛角，白②、④壓長欲使用壓長定石，黑棋應如何應對呢？

　　圖 7　黑❶、❸的定石正是白棋所希望的。至此白下邊的模樣變得深溝高壘起來。

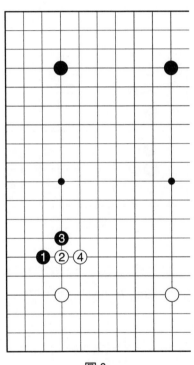

圖 6

圖 7

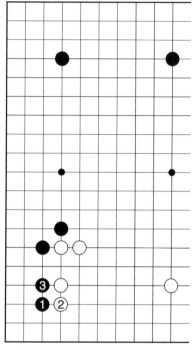

圖 8　黑❶點三三是正著，白②如擋，則黑❸渡過得角地，非常滿意。

圖 8

圖 9　白②若改擋為虎，則黑❸小飛，皆為正常應對，假如同圖 7 相比，就可明白本圖的下法是恰當的了。

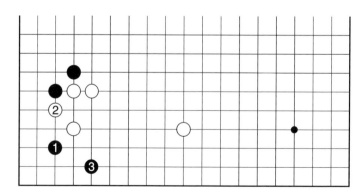

圖 9

　　圖 10　開局伊始，黑❺對左上角小目實施一間高掛，至黑❾粘，白⑩跳時，按托退定石黑應走 A 位拆，這種走法結果會如何呢？

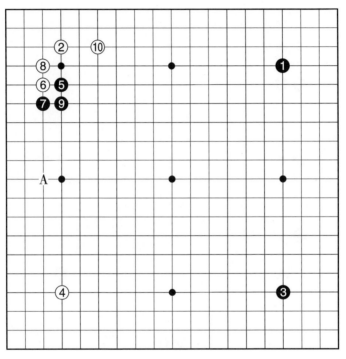

圖 10

　　棋訣有四：一曰佈置，二曰侵凌，三曰用戰，四曰取捨。

<div style="text-align:right">——宋代・劉仲甫</div>

圖 11　黑⓫按定石開拆，白⑫分投，此後黑⓭掛時，左邊處於低位，結構與配置不理想。

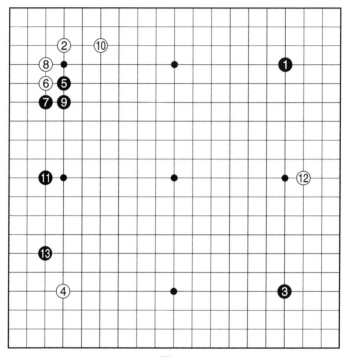

圖 11

「左右同形適其中」

棋解：本要訣用後較激烈，但必須看清是否是同形，如果不是同形，下法須細察。若左右同形的話，下在中間較適合，這是對己方而言；如果對攻擊對方來說也可叫「左右同形擊其中」。

圖 12　黑❶不拘泥於定石於星位高拆，和右邊兩連星遙相呼應，以後下A位構成三連星和對白左下角的小飛掛為見合，也就是這兩點必得其一，配置十分理想與瀟灑。白②分投，也是必然，黑❸小飛掛與黑❶的星位的拆，高低配合，相比圖 11，很明顯，此譜為佳。

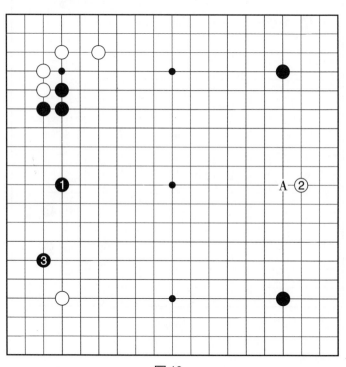

圖12

隨手落子的，是無謀之人；不加思考而應子的，是取敗之道。《詩經》說：「小心謹慎，如同面臨深谷。」

————《棋經十三篇》

圖13　本圖是實戰中出現的比較典型的棋例。當白⑭對黑右上角小目一間高掛時，黑棋如何應對為好？

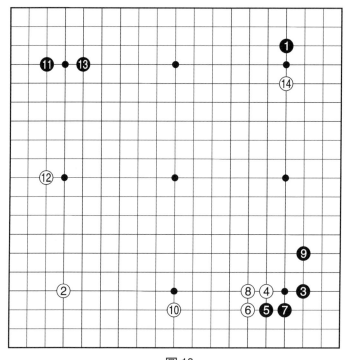

圖13

棋局如人生，下棋時佈局越華麗，就越容易遭到對手的攻擊。生活中，少犯錯誤的人，要比華而不實的人更容易成功。

————李昌鎬

　　圖 14　雙方在右上機械地套用定石，至白⑥告一段落。雖對局部來說雙方都是定石，但此局面下，黑白的定石選擇都有錯誤。因為黑❹一子的拆很堅實，即使白在右邊獲得安定，味道也不好；又因為黑左上角小目與單關配置較厚，現右上與左上角未能密切配合，棋形不理想，黑不能滿意。

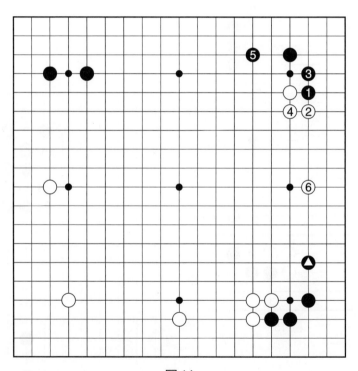

圖 14

　　圖 15　白選擇雪崩定石非常得當。至白⑥在上邊折。
展開的結果，白佔優勢。

　　圖 16　黑改為一間低夾，也不充分。至白⑯在上邊展
開，十分充分，而黑在右邊的強子稍嫌重複，黑在右邊行
棋，價值已不大。

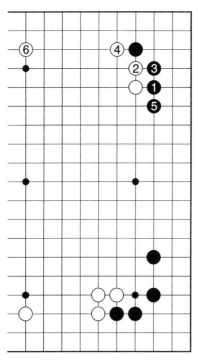

圖 15

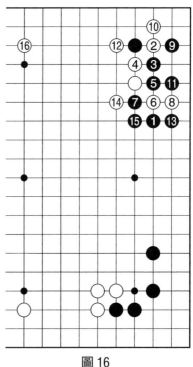

圖 16

圖 17　黑❶、❸是正確的定石選擇。

黑❶上靠，是適合此局面下的定石。黑❺、❼連扳及黑⓫的長是重視與左上角配合張勢，上邊黑的模樣很大。與此相反，右邊的白棋因有黑　一子的存在，擴張陣勢受到限制。

圖17

　　綜上所述，可以得出如下結論：

　　定石只是對局部而言，如從全局看來定石也並非經常恰當，甚至可能成為惡手。因此，不要拘泥於定石，更不能生搬硬套。要靈活地選擇和運用，是下好圍棋的一個重要課題。

「凡尖無惡手」

　　棋解：本訣主要是指邊角上而言，而且是指向上的那種尖。「無惡手」是說沒有壞棋，雖是一概而論，但例外情況很少。值得注意的是切不可將「無惡手」引申為「皆好棋」，兩者是大有區別的。

　　「凡尖無惡手」對水準較低者來說確實是十分實用的，多少有點靈丹妙藥的意味，但用時必須注意尖之目的：一是為了出頭，二是為了阻渡。

第18課　常見的佈局類型

一、星布局

現代佈局已將星位的配置作為首要基本著法，星位正好處於四路線的交叉點上，所以星佈局以取勢為主是十分明顯的，另外，使佈局速度加快也是星佈局的另一個特點。

星佈局有「二連星」「三連星」「對角星」「四連星」和「星小目」等類型。

1.二連星

圖 1　黑❶、❸稱為「二連星」佈局。白②、④以向小目對抗，黑❺、❾上下一間高掛，白⑥、⑧、⑩、⑫托退，至黑⓱的開拆恰到好處，完成左邊定型。白⑱分投必然，對此黑⓳、㉑著法緊湊，從兩側最大限度攔逼。至此黑方要取勢，白方在撈取實地的同時，干擾與破壞對方取勢，佈局階段雙方針鋒相對。

圖1

2.三連星

圖 2　黑❶、❸、❺稱為「三連星」佈局。比「二連星」的佈局更加明快！其目的也是形成大模樣。白⑥掛時，黑❼夾擊，日本著名棋手武宮正樹有句名言：「一間夾是成模樣的秘訣。」黑夾與單關應相比較，更易形成立體模樣。白⑧被逼點角，至黑❸止，以角空被挖為代價，加厚了「三連星」的巨大模樣，「三連星」佈局大放光彩。

圖2

3.四連星

圖3　對於黑的三連星，白也如法炮製，黑棋自然是下7位的拆，黑❶、❸、❺、❼四手棋稱為「四連星」佈局。白下8位的拆繼續模仿，黑❾毫不猶豫佔據天元。關於這種佈局，有人認為：由於有貼目的負擔，黑不好下，但武宮正樹不這樣認為，他說光是從一眼看上去的感覺來說，黑棋就顯得十分中看，這樣極容易演變成空中大戰。白⑩殺進來，白⑫至⑭時，黑⓯攻是好調。形勢至此，將成為一場局勢不清的空中大戰了。

圖3

4.對角星

圖 4　黑❶、❸稱為「對角星」佈局。白②、④以小目對抗。黑❺掛，白⑥守角是重視實地的下法。如白⑥改為夾攻黑一子，也是一種佈局構思，則另具變化。黑❼的選點很多，如在 A 位走大斜或穩健佔據 14 位大場，均可考慮。本圖選擇黑❼夾、❾拆在上邊定型也是一策。白⑭是此時最大的大場。至黑⓳的打入、㉑尖沖、㉓向中腹關出與白⑱、⑳雙方競向中腹出頭，但無形中白下邊模樣被削，黑前途樂觀。

圖 4

5.星小目

圖5 黑❶、❸稱為「星小目」佈局。因此布局勢與地兼顧,所以為現代棋手樂於採用。以下黑❺掛角,白⑥跳,再黑❼拆又被稱為「小林流」,意在誘白8位掛角,然後黑❾夾擊展開嚴厲的攻擊。白⑩關,黑⓫也關,進行到黑⓯止,黑棋在攻擊中圍地的方針得到實施。

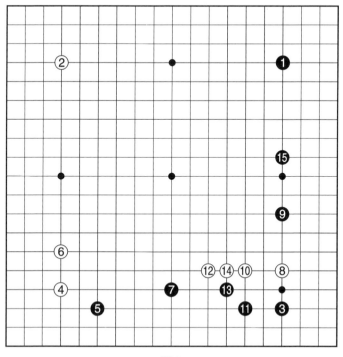

圖5

二、小目佈局

小目佈局集星佈局和三三佈局之長，兼有取勢佔地的雙重作用。本節介紹錯小目和向小目佈局。

1.錯小目

圖6　黑❶、❸兩個小目交錯，稱為「錯小目」佈局。對於白⑥的掛角，黑❼採取二間高夾，是近年來十分流行的下法，以下至黑⓳開拆是常見定石。接下來的棋可

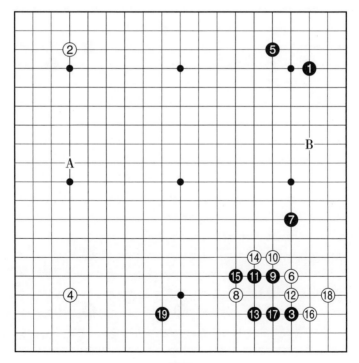

圖6

在左上締角，也可在Ａ位走成「中國流」（下面介紹），還可在Ｂ位打入右邊。以後的發展雖是個未知數，但黑方的實地不可低估。

2.向小目

圖 7　黑❶、❸走兩個方向相同的小目，這種配置稱為「向小目」佈局。其特點是在對方掛角的情況下進行夾擊，與另一角高效配合，使戰鬥在有利於己方的條件下進行。白②、④也可向小目對抗。黑❺成無憂角堅實。白⑥高掛時，黑❼上靠、❾退定型後於 11 位掛，白⑫夾擊積

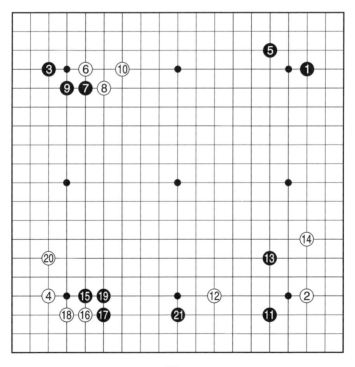

圖 7

極，至黑㉑止，雙方步調穩健。

三、「中國流」佈局

「中國流」佈局是中國優秀棋手集體研究的結晶，具備了現代圍棋效率高、速度快、攻擊性強的顯著特點。

1.中國流

圖 8　黑❶、❸、❺在右邊構成的陣勢稱為「中國流」佈局。有了黑❺一子，使得白棋不能從裏面來掛角，

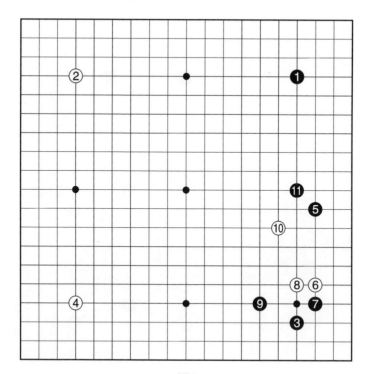

圖 8

黑可省一步棋向邊上擴張。白棋一般從上下兩邊來限制黑棋的模樣。當白⑥掛角時，正中黑棋圈套。黑❼尖頂、❾飛攻，白⑩向中腹逃出，黑⓫順勢尖起防白飛壓，至此右邊得到加強，寥寥幾手體現了中國佈局的獨特攻擊性。

2.高中國流

圖9　黑❺較圖8高了一路，稱為「高中國流」佈局（圖8也稱「低中國流」佈局）。這是防止白棋在E位鎮而精心設計的。白②、④以星‧三三對抗中國流，日益流行。當白⑥拆後，黑❼快速搶佔上邊大場，白⑧立即掛

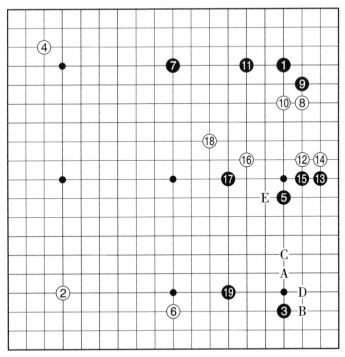

圖9

角，黑❾、⓫是此形中常用的攻擊手段，白⑫拆，黑⓭飛，搜根嚴厲，白⑭、⑯力求安定，黑⓱先手飛，再於 19 位大飛最大限度地擴展右下形勢。此時白立即在 A 位打入。黑 B 位併，既防白騰挪求活，又確保角地，利用局部子多打少進行攻擊；白如 C 位打入，黑則 D 位尖角，把白向外趕，在攻擊中獲得利益，這就是「中國流」佈局的宗旨。

我們把星佈局和小目佈局進行比較：

（1）前者重取勢，速度快；後者角地堅固，不易遭破壞。

（2）星佈局利於向中央發展，形成大模樣；小目佈局的理想發展是守角後的兩翼展開。

圍棋之美是從棋形中迸發出來的。

────大竹英雄

第19課 打入與騰挪

在對方的地域或模樣還不完整的場合，必須抓住其弱點深入地打入，才能取得侵削和粉碎敵陣的效果。

圖1　下邊的白棋如再於A位補一手，便可成為確定的實地，怎樣去破壞白的模樣呢？黑❶深入白陣，這手棋就叫打入。

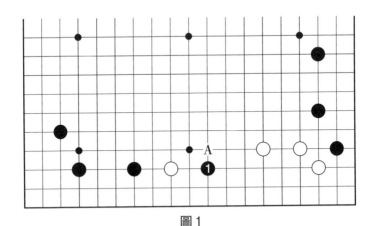

圖1

圖2　對黑△的打入，白②的小尖是最強的抵抗，同時阻止了黑E位托渡和跳出的手段。黑❸飛出是好手。對白

A、黑B、白C的切斷，黑可於D位打吃棄去黑△一子。
至此黑把白棋左右分割開來，白陷入困境，黑打入成功。

　　圖3　黑❶在下邊白棋的弱點打入，選點正確且嚴
厲。白②如跳，黑❸也跳，左右的白棋被分斷，成為兩邊
皆要謀活的局面，白陷入苦戰。

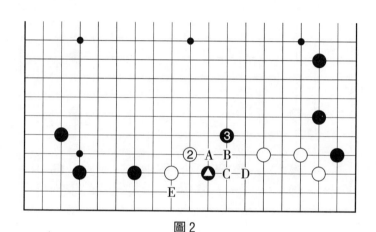

圖 2

圖 3

　　圖4　黑❶改選此點打入，是錯誤的。白②至白⑧，白棋得到加強卻是黑❶打入幫的忙。

　　圖5　下邊的黑棋相當薄弱，應該對其有嚴厲的手段，請選擇適合打入的場合。

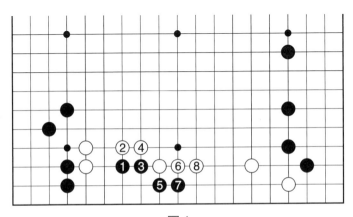

圖4

圖5

圖 6　白①打入並奪取整塊黑棋的眼位是正著，以下至白⑤尖，渡過。黑不得不向中腹逃跑。像這樣搜根的進攻，是首先應該想到的下法。

圖 7　白①也是打入，卻選點錯誤。白①、③吃黑❹一子，助黑❷、❹、❻走成理想之形，是幫對手忙的下法。

圖 6

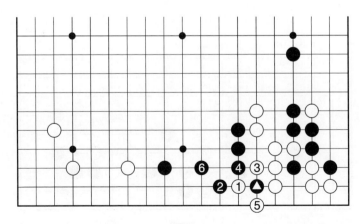

圖 7

圖8　右下角可以看出是托退定石。對黑⬣的攔，白Ａ位補是正著。

如果脫先，黑❶打入很嚴厲。

圖9　黑❶飛是旨在取地的下法，同時也阻止白通連。白②立下，亦阻止黑棋聯絡。但被黑❸、❺飛隔斷，寥寥幾著，白陷入苦戰。

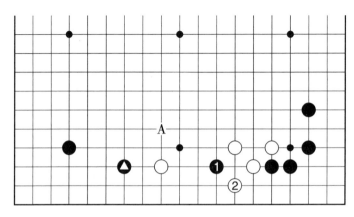

圖8

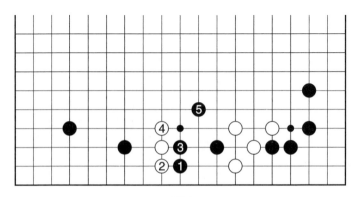

圖9

　　圖 10　對黑❶的打入，白②、④先利後罩是好手，以下黑❺靠緊湊，至白⑫告一段落。顯然黑先手得利而白得厚勢，成兩分局面。值得注意的是：白②防止了黑Ａ、白Ｂ、黑Ｃ的先沖後斷。

　　圖 11　右下角是黑托退定石。當白棋拆三被黑⚫子攔逼時，就產生了打入白方陣地的手段。

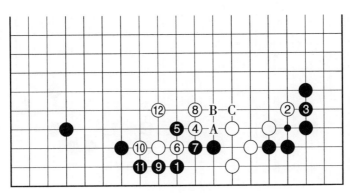

圖 10

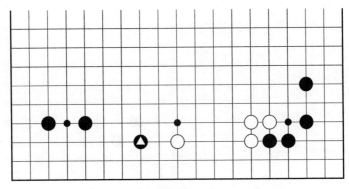

圖 11

圖 12　黑❶打入恰到好處，白②尖是最強應對，黑❸沖、❺立，以下Ａ、Ｂ兩點的巧渡，黑棋必得其一。黑打入成功，白方的根據地已被破壞，陷入苦戰。

在己方子力遭到攻擊時或敵強我弱時，所採取的靈活機動的戰術手段，稱為騰挪。其特點是極力周旋，達到減少損失或挫敗對方的作戰意圖，這種方法在防禦、治孤等實戰方面經常用到。

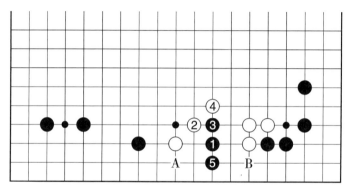

圖 12

圖 13　白⊿一子點入黑角地，因有Ａ、Ｂ兩條通路不致被殺，對此，黑方應該如何對付呢？

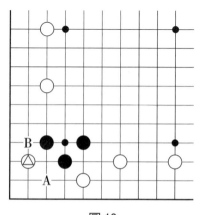

圖 13

　　圖 14　　黑❶碰，是騰挪的好手筋，以下進行至黑❼位擋，白棋點入的△子被擒。對於黑❶的碰，白②如 A 位尖回，黑則於 6 位扳，眼形很好，黑棋充分可戰，騰挪成功。

　　圖 15　　黑怎樣來安定自己的三個子呢？

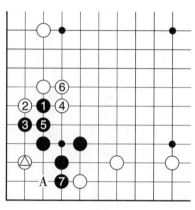

圖 14

圖 15

圖 16　黑❶靠、❸扭斷，是常用的騰挪手法，以下進行至白⑧提，黑先手加強了自己。

圖 17　黑△斷白二子，白該如何騰挪？

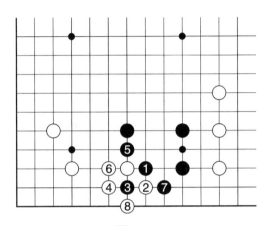

圖 16

圖 17

　　圖 18　白①靠是正著，借此尋求騰挪步調頗得要領。黑❷如長，則白③扳，能在此連下兩著，已得騰挪，白可滿足。驗證了「騰挪自靠始」的棋諺。

　　圖 19　對白①靠，如黑❷下立，則白③至⑪勢成必然，白①是騰挪手筋。

圖 18

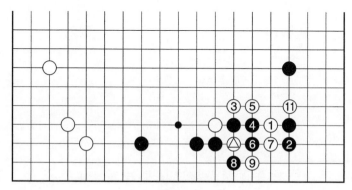

❿＝△

圖 19

圖20 （實戰例）白①靠騰挪，瞄著A位中斷點，黑❷補斷，以下至白⑤，白從容侵入黑陣，可滿足。

圖21 對白①靠，黑❷如長，以下至⑪，白左上角淨活。

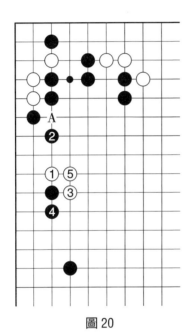

圖 20

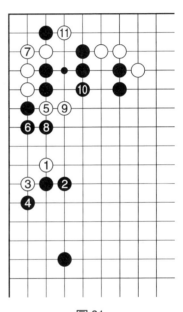

圖 21

下圍棋就是兩個人接連地犯錯誤，犯得大的、犯得早的輸棋。

——吳清源

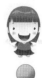

官子初步

　　一局棋經過中盤戰鬥以後，雙方在邊境交界處的各種走法，叫官子。

一、官子的分類

　　（1）雙方先手官子：無論哪一方走都是先手。收官時，首先要把它走掉，否則先手就會被對方奪走。

　　圖 1　如黑先，從黑❶扳到白④接，是黑方先手收官子。

　　圖 2　如白先，從白①扳到黑❹接，是白方先手收官

圖1　　　　　　　　　圖2

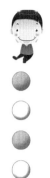

子。兩圖相比，先手獲利較大。

（2）單方先手官子：一方走是先手官，而另一方走卻是後手官（也稱逆手官）。這類官子一般屬先手方所有。

圖3　黑❶至白④扳接，是黑方先手官子。

如果白方先走①位扳，黑A位擋，白方就變成後手了，這也是白方的逆手官。

（3）雙方後手官：無論哪一方走都成為後手。這類官子價值最低，應在收完先手官後再走。

圖4　白①打，黑❷擋，白③提，是白方後手收官子。

如果黑先，於1位接，是黑方後手收官子。

圖3　　　　　　　　　　圖4

二、官子的計算

官子的計算單位是「目」。棋盤上一個交叉點等於一目（前已介紹），但在交叉點上提過對方棋子，在計算目

時，要加倍計算。即提一子算二目，提二子算四目，以此類推。官子的計算方法有兩種。

（1）出入計算法：即一方增加幾目，另一方減少幾目，然後計算雙方目數增減的和，就是這個官子的目數。

①單方目數增減：計算起來，最為簡單，只要計算一方地域所增減的目數即可。

圖 5　黑❶沖，白②擋，白角有 7 目；如白先於 1 位擋，白角可成 8 目，由於黑❶只關係到白方目數增減，所以只計算單方增減的目數。即：黑❶沖先手一目，白如在 1 位擋，後手一目。

②雙方目數增減：是計算雙方地域的增減，其增減的總數是官子的目數。

圖 6　黑先於 1 位吃白一子後，黑增 2 目。白如先於 1 位吃黑▲兩子，得 4 目。此官子價值為：2 目＋4 目 ＝6 目（雙方後手 6 目）。

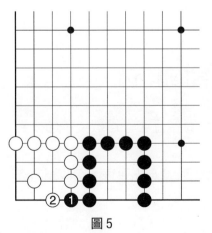

圖 5

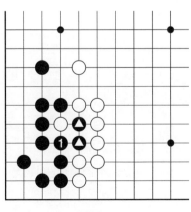

圖 6

（2）相抵計算法：是計算雙方尚未走的後手官子。在雙方未走前，按局部出入所得的全數折半計算。這處官子所得稱為「官子價值」而不能稱「官子的數目」。

圖 7　黑❶提白兩子得 4 目。白先於 1 位接，黑方無目。這種官子未走之前按局部出入折半計算，它的官子價值是 2 目（雙方後手）。

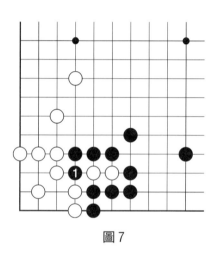

圖 7

三、收官的順序

（1）同類型官子：先計算各個官子目數後，由大到小，依次收官。

（2）不同類型的官子：先收雙方先手官，次收單方先手官（逆手官），最後再收後手官。

四、常見官子的大小

1.仙鶴伸腿

是指在一路上「飛」的收官方法，也是官子中最常用的技巧之一。

圖 8　黑❶大飛稱作「仙鶴伸腿」（小飛稱作小伸腿）。白②、黑❸至白⑧，×位是雙方的目。白棋 8 目，黑棋 3 目。

圖 9　如白先在△位擋，以後在 A 位扳是先手，導致黑空的 3 目化為烏有，而白棋能增到 14 目。結果白多 6 目，黑少 3 目。所以圖 8 黑❶仙鶴大伸腿為先手 9 目；若本圖白 A 位扳是後手，假如黑 B 位有子，則為 7 目。

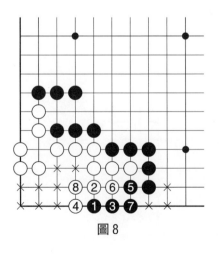

圖 8

圖 9

2.二路上的小尖

圖 10　黑❶二路上小尖，白②擋，黑❸、❺扳粘，至白⑥接後，黑棋是 10 目，白棋則為 7 目。

圖 11　如白先走於⊘位小尖，至黑❺接，黑棋是 7 目，而白棋則為 10 目，所以，二路上的小尖為雙方先手 6 目。

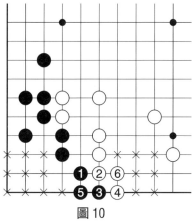

圖 10

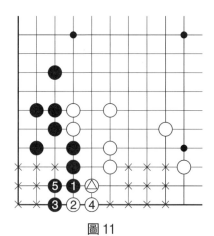

圖 11

3.二路上的扳粘

圖 12　黑❶、❸扳粘（不考慮一路上扳粘）。黑是 5 目，白棋則是 4 目。相反，若白先於 3 位扳粘，黑棋則是 2 目，而白棋為 7 目。所以，二路上的扳粘為 6 目。

圖 13　黑❶、❸扳粘後，A 位一路扳粘就成為先手。所以本圖二路扳粘的價值就不是前圖的 6 目了。因一路扳粘為先手 4 目，所以它的價值應為 10 目。

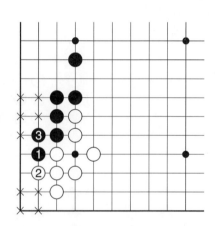

圖 12

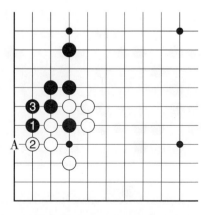

圖 13

五、全局官子收法舉例

結合全局的官子情況弄清哪些官子先走，哪些後走，這對於實戰收官是很重要的。

為了說明這個問題，見圖 14 和圖 15。

圖 14　為白先收官的失敗圖。（1—24）黑勝七目。

其中白①、⑤、⑪的走法都是錯誤的。到黑❷❹止，黑棋勝七目的局勢已經確定。

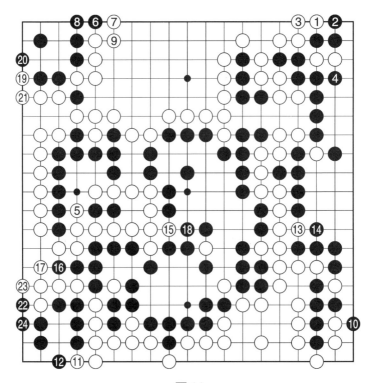

圖 14

圖 15　為白先收官的正解圖。（1—30）白勝三目。

白①先斷極好的次序，將來留有 13 位先手打吃的便宜；右上角白③夾，較前圖的扳粘可多得兩目，黑若阻渡，白可做劫，此劫白輕黑重，黑不能打劫；右下角白⑦的先手立，保住角上 4 目；左下角白⑨點正確，較失敗圖可多得 2 目。從白 1 到黑⓮，白方緊握先手官子便宜後，白⓯警地搶佔了全局最後的後手六目大官子，白勝局已定。

由這一實例，可以清楚地看到官子的重要性。

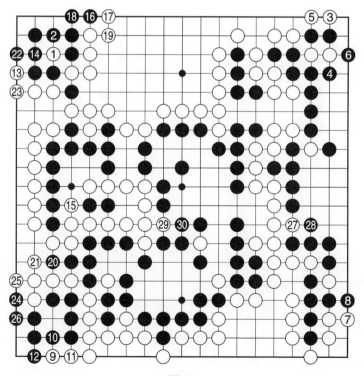

圖 15

總 復 習

　　本冊總復習將對殺氣、連接與分斷、定石的選擇、常見佈局類型、打入與騰挪、官子初步等六課內容進行重點復習，其他課的內容，皆附有大量習題，故在總復習裏從略，特作說明。

習題1 圖1至圖8全部黑先，你能殺死白棋嗎？

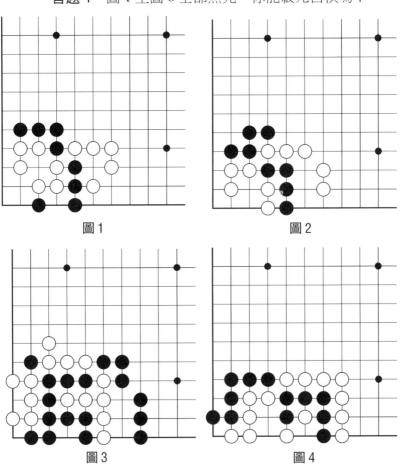

圖1　　　　　　　　　圖2

圖3　　　　　　　　　圖4

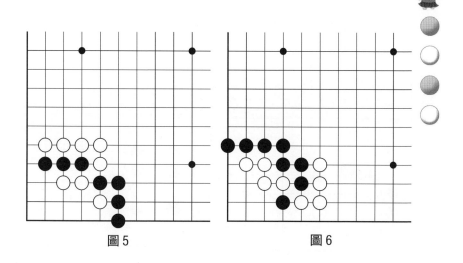

圖 5　　　　　　　　　　圖 6

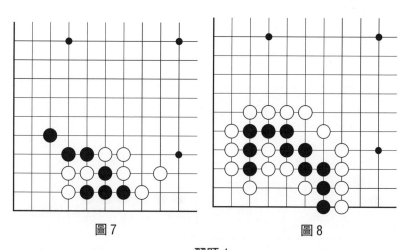

圖 7　　　　　　　　　　圖 8

習題 1

習題 2～5　黑需要連接的點在哪裏？

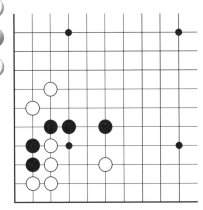

習題 2

習題 3

習題 4

習題 5

習題 6～9　黑需要切斷的點在哪裏？

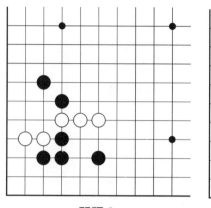

習題 6

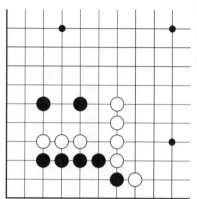

習題 7

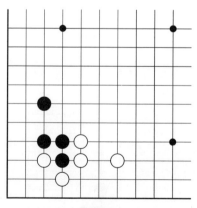

習題 8

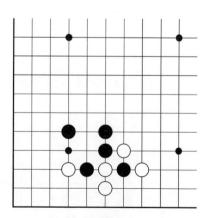

習題 9

習題 10　在此佈局中，當白①掛角、白③飛角時，黑棋根據左上的厚味，應該如何選用定石？並簡述選擇所用定石的理由。

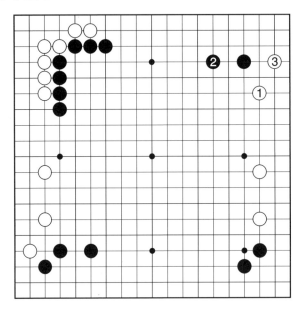

習題 10

習題 11～14　全部黑先，如何選用定石？

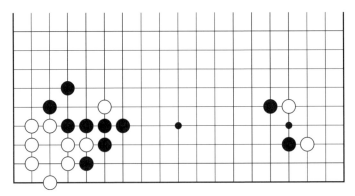

習題 11

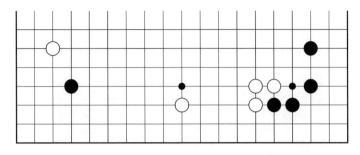

習題 12

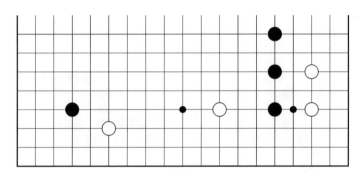

習題 13

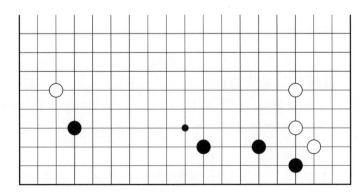

習題 14

習題 15　在此佈局中，對白①、③的托退，黑棋針對白中央和下邊的模樣，採取怎樣的應對為好？並簡述理由。

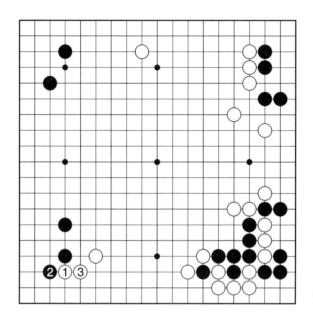

習題 15

習題 16　將學過的星佈局和小目佈局與同學按順序在棋盤上各練習擺三遍。

習題 17　星佈局一般有（　　）佈局、（　　）佈局、（　　）佈局、（　　）佈局及（　　）佈局等。

習題 18　星佈局重（　　）、速度（　　），利於向（　　）發展，便於形成（　　）；小目佈局角地（　　），不易遭（　　），它的理想發展是（　　）後的（　　）展開。

習題 19　在攻擊中獲得利益，這是中國流佈局的（　　）。

習題 20～23 以下各題全部黑先，如何正確運用打入戰術？

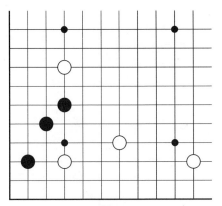

習題 20

習題 21

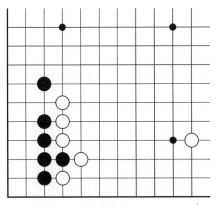

習題 22

習題 23

習題 24　對白棋的模樣，黑棋應該怎樣打入呢？

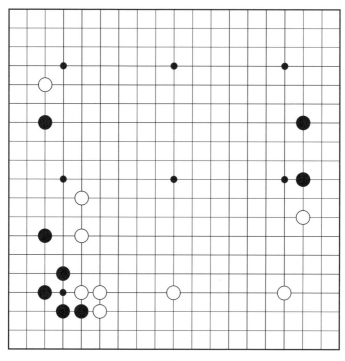

習題 24

　　習題 25　白方處於敵強我弱相當艱苦的局面，如何利用騰挪打開局面？

　　習題 26～29　全部黑先，如何運用騰挪手段？

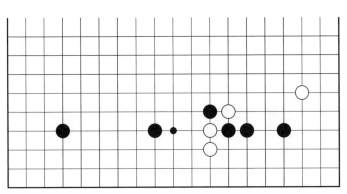

習題 25

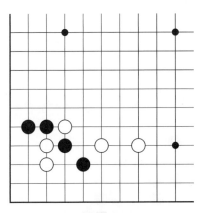

習題 26

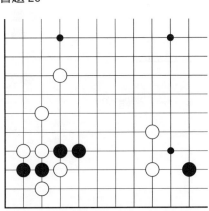

習題 27

習題 28

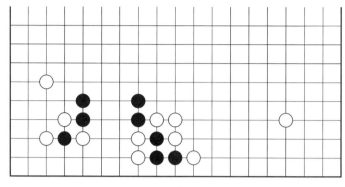

習題 29

習題 30 請你判斷圖 1 和圖 2 中⊙子處官子的種類及大小。

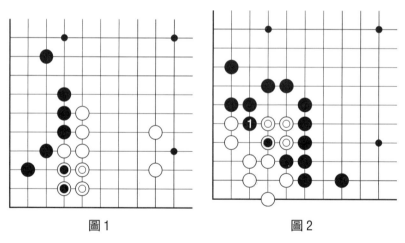

圖 1 　　　　圖 2

習題 30

習題 31　請你判斷圖 3 至圖 6 中官子的大小。

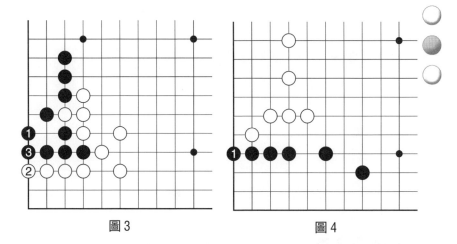

圖 3　　　　　　　　　　　　　　圖 4

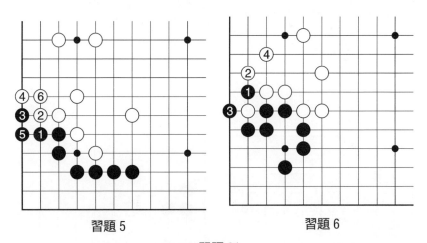

習題 5　　　　　　　　　　　　　習題 6

習題 31

習題 32　黑先如何收官？

習題 33　白先如何收官？

習題 34　黑先如何收官？

習題 35　白先如何收官？

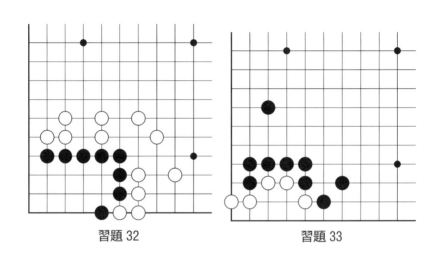

習題 32

習題 33

習題 34

習題 35

施襄夏與「當湖十局」

清代圍棋國手施襄夏，號定庵，與范西屏是同鄉，比范小1歲。施襄夏父親善於琴棋書畫。施襄夏自幼受父親薰陶，對圍棋興趣濃厚，其父就叫范西屏教他下棋，起初范西屏讓他三子，一年後，兩人就分先對下了，在鄉里同時聞名棋壇。

施、范兩人曾於乾隆四年，在當湖張永年家，對局十次，兩人竭盡全力，巧思妙著，局勢波瀾起伏、驚心動魄，結果爲五比五平。觀者錢保塘讚歎道：「雖寥寥十局，妙絕今古。」後來「當湖十局」在棋界傳爲美談，流傳至今。

總復習答案

習題 1

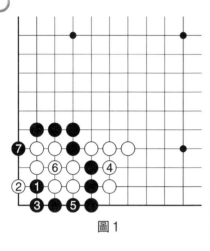

圖 1

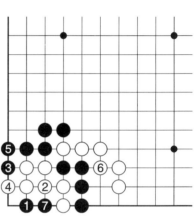

圖 2

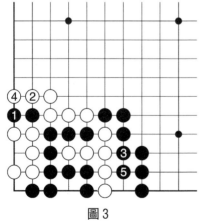

圖 3

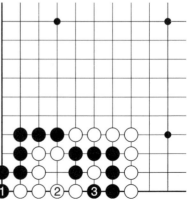

圖 4

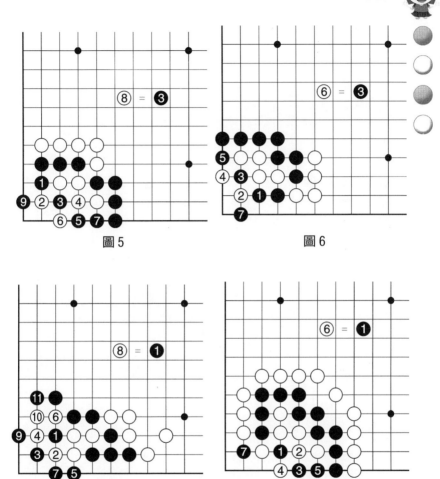

圖5　　　　　　　　圖6

圖7　　　　　　　　圖8

習題 1 解答

　　一曰：棋乃命運之花；二曰：棋道一百，我只知七。

　　　　　　　　　　　——藤澤秀行

習題 2～5

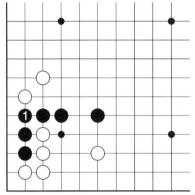

習題 2 解答

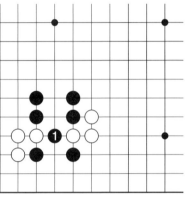

習題 3 解答

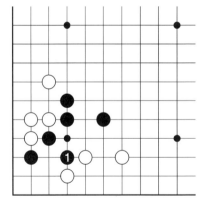

習題 4 解答

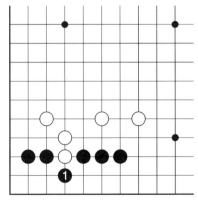

習題 5 解答

習題 6～9

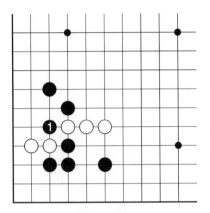

習題 6 解答

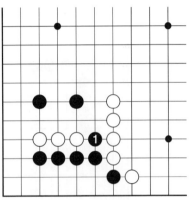

習題 7 解答

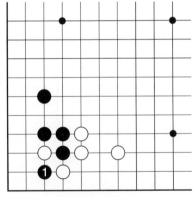

習題 8 解答

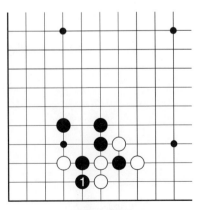

習題 9 解答

習題 10　黑❶大飛是漂亮的一手,既擴展了上邊的模樣,又把右邊白地限制在低位,有一箭雙雕的妙味。若按一般定石下法來考慮,會認為被白②占三三實地受損,但是左上的厚味和右上相呼應,擴展中央模樣,要比角上的實利更有價值。

習題 10 解答

習題 11～14

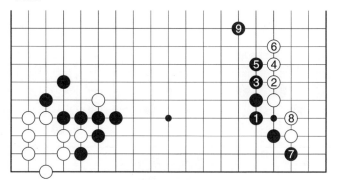

習題 11 解答

習題 12 解答

習題 13 解答

習題 14 解答

習題 15　黑❶在此場合下千萬不可照套定石，而應搶先以黑❶佔領雙方必爭之要點。白②、④如進角，則黑❺占左邊的好點，可與白大模樣對抗，保持地域均衡。

習題 15 解答

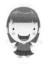

習題 16　與同學自行演練。

習題 17　二連星、三連星、四連星、對角星、星小目。

習題 18　取勢、快、中央、大模樣、堅固、破壞、守角、兩翼。

習題 19　特點。

習題 20～23

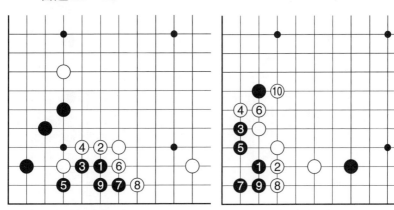

習題 20 解答　　　　　習題 21 解答

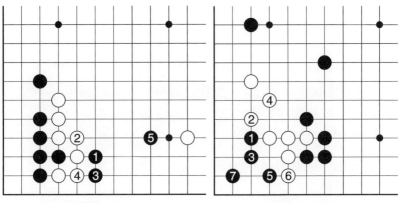

習題 22 解答　　　　　習題 23 解答

習題 24　黑❶的掛角很恰當，對白②、黑❸、黑❺可輕靈地騰挪。若黑❶於 2 位直接托角，白 A 位扳，黑不好。

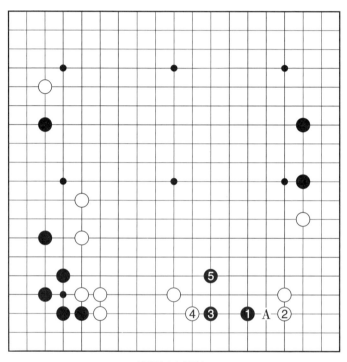

習題 24 解答

習題 25　白①靠，黑❷位抵抗，白③打是絕好手段。白⑤、⑦從黑子中間突圍，使黑棋成為被分裂的壞形。至白⑨扳，取得了充分的騰挪效果。白棄子騰挪捨小就大，使大塊的棋得到安定，重要。

習題 26～29

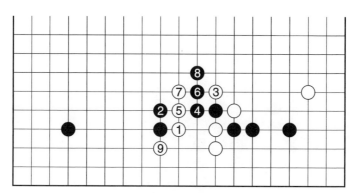

習題 25 解答

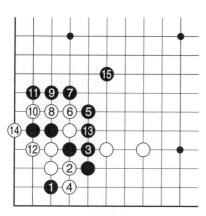

習題 26 解答

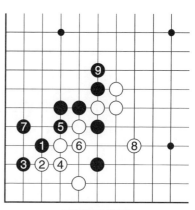

習題 27 解答

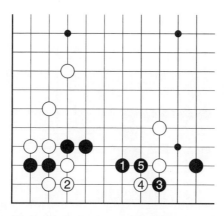

習題 28 解答

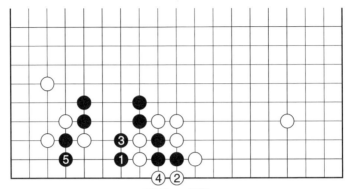

習題 29 解答

習題 30

圖 1：雙方先手四目，圖 2：黑❶先手 2 目，白走 1 位為後手 3 目。

習題 31 圖 3 價值 3 目，圖 4 價值 6 目，圖 5 價值 14 目，圖 6 價值 9 目。

習題 32 （黑先）黑❶關補既防止了 A 位的斷，又消除了白在 B 位的先手扳，是一著兩用好棋。

習題 32 解答

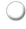
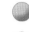

習題 33 （白先）白①立正著，黑❷，白③後較在 A 位粘多成二目。

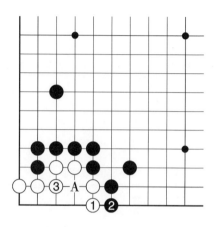

習題 33 解答

習題 34 黑❶斷正著，黑❸打成先手，白棋僅成六目；若改為由一路線扳粘是錯著。

習題 35 白①斷是正著，待黑❹提後，將來白有機會在 A 位長進，顯然有利。

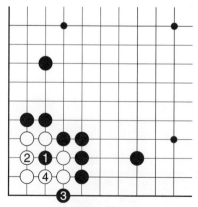

習題 34 解答

習題 35 解答

國家圖書館出版品預行編目資料

兒少圍棋　提高篇／傅寶勝　編著
　　　——初版，——臺北市，品冠文化，2011〔民 100 . 10〕
　　面；21 公分，——（棋藝學堂；2）
　　ISBN　978-957-468-836-4（平裝）
　　1. 圍棋
　　997.11　　　　　　　　　　　　　　　　100015636

兒少圍棋　提高篇

編　　著／傅寶勝
責任編輯／劉三珊
發 行 人／蔡孟甫
出 版 者／品冠文化出版社
社　　址／台北市北投區（石牌）致遠一路 2 段 12 巷 1 號
電　　話／（02）28233123・28236031・28236033
傳　　眞／（02）28272069
郵政劃撥／19346241
網　　址／www.dah-jaan.com.tw
E - mail ／ service@dah-jaan.com.tw
承 印 者／傳興印刷有限公司
裝　　訂／建鑫印刷裝訂有限公司
排 版 者／弘益電腦排版有限公司
授 權 者／安徽科學技術出版社
初版 1 刷／2011 年（民 100 年）10 月
　　　　　　　　　　　　　　　　定　價／220 元

大展好書　好書大展
品嘗好書　冠群可期

大展好書　好書大展
品嘗好書・冠群可期